U0021995

邊走邊畫的繪話本

旅塗時光

The colourful journeys

莊祖欣 著
Cindy Kuhn-Chuang

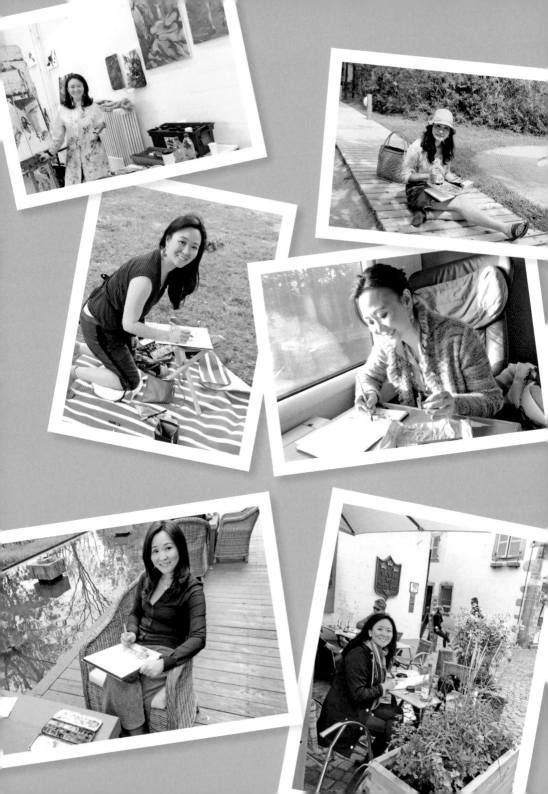

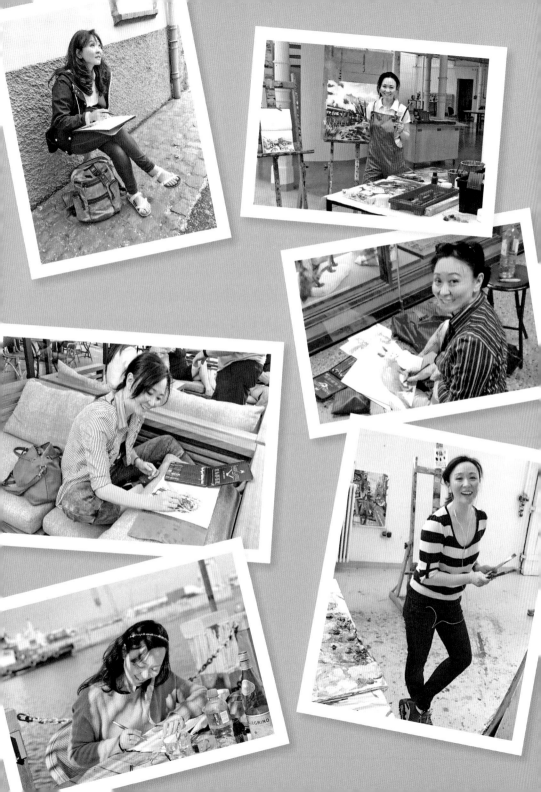

寫在前面

藉這本書，我要謝謝我人生中的三大火車頭，拖拉著我一直開疆拓土，他們是我的三個男人：安德烈、大寶貝和龍龍。

有朋友問我，年紀一大把的又跑去上大學，是因為想逃避空巢期的痛苦嗎？想忘記自己不再被他們積極需要的空虛感嗎？我想了想，回答：「非也。」是因為他們，一個總在國際洲洋間致力開發新市場、新產品；另兩位成績優異，讀完大學再唸碩士、修博士，對這個世界充滿好奇與求知慾，經常在家庭群組裡跟我分享新的音樂、影片和文章，令我受益匪淺，他們持續替我開啟了好多扇新的門窗，注入了好多新的印象。

這些門窗和印象激發了我的故事感，結集成了這本圖文書，期盼與更多的朋友分享！

莊祖欣
Cindy Kuhm-Chuang

推薦序

　　祖欣和我很有緣分，首度結緣是民國 79 年教育部為高中演講比賽得名者舉辦的密集英語訓練營，我教授寫作課，她的表現讓我激賞！

　　課程結束後各分東西，沒想到兩年後又在東吳大學的英文寫作課重逢，我告訴她不必上課，只要交作業及參加考試即可，她寫的作文至今還是我教學時的範例。

　　二十多年後，我們再在臉書無遠弗屆的網絡中相遇，沒想到她的中文也行雲流水，善於駕馭文字。加上她旅居德國 24 年，在拉得弗瓦德森林的僻靜小鎮裡開疆闢土，培養出集文學、繪畫、音樂、廚藝於一身的思想內涵，像寶石的稜面，把德國的文化和生活日常、重做老大學生的心緒、家人的互動、各地旅遊的點點滴滴，散射成一幅幅色彩繽紛的動人畫作，帶給讀者文字與視覺的雙重享受！透過她，一個在台北長大多才多藝的女孩，認識德國和世界。瞭解她穿梭在不同文化中的感受。

　　這本書的特殊之處，在於作者輕鬆活潑的文字和充滿創意的畫作相映成趣，實在是「畫中有話，話中有畫」，當今能用這樣手法呈現的作者應該屈指可數吧！

<div align="right">東吳大學語言教學中心兼任副教授　余綺芳</div>

目 —— 錄

Chapter1

Cindy 畫說德國

Chapter2

Cindy 邊走邊畫

Chapter 1.

Cindy畫說德國

畫畫是一種思考的方式，
也是心靈的旅行

　　2018 年，我讀了一本紐約著名平面設計家、藝術家 Milton Glaser（米爾頓‧格拉瑟）所寫的書《Drawing is Thinking》，覺得很有意思。

　　Glaser 說：「畫畫不是為了複製現實，而是一種理解與感知世界的方式。」我們會被一幅畫吸引，常常是因為它牽動了你內在的什麼，可能是美好的，也可能是不太舒服的，但說不出為什麼，它就是勾引出一種感覺，連結了一些不可言喻的經驗。

　　Milton Glaser 說，對周遭事物，我們或多或少會產生一種視而不見的免疫力，這也是無可奈何的事。畢竟，要是對生活中發生的每一樣事物都隨時隨地產生感動，日子很容易就過不下去了。於是，我們的大腦經常都在整理和簡化從五官接收而來的各種訊息。最後，我們只會看到、聽到、注意到那些大腦覺得必要的訊息。經過這種日復一日的簡化訓練，我們的注意力變得越來越遲鈍，大腦幾乎都在節省能源，自動跳到「導航定速」的功能去了。當某些事情發生，比如親友去世、遭受意外事故的衝擊、突然看到了一幅畫，才會意識到，原來大腦長久以來都處在「半覺知」的狀態。也許這種半睡半醒的狀態，正是面對人生中的生老病死、種種複雜與沉重，無可避免的自我保護吧。

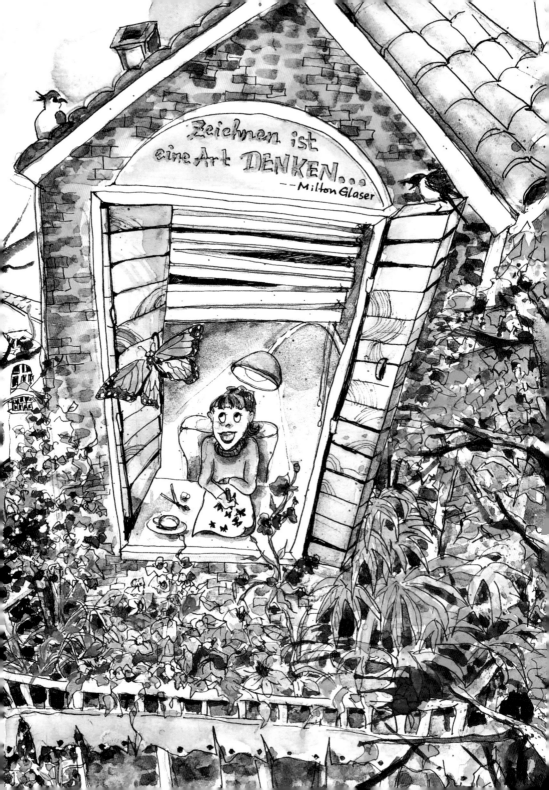

繪畫，如同戲劇、詩歌和文學，旨在戳破這層保護屏障，進而幫助我們去接納並擁抱那些人生的謎團。為什麼有些受過訓練的學院派畫家展現了完美的繪畫技巧，卻畫不出感動人心的作品呢？這是因為不朦朧，就跟現實一模一樣。當你拿起畫筆，開始學習模擬現實、琢磨技巧的時候，請不要摒除抽象和模糊的畫面。技巧固然厲害，但是當訊息完全顯露，沒有模棱兩可的部分來觸動賞畫者的想像，不用感知去連結經驗、激發創意時，那麼，內心深處就不會被牽動，瀏覽過後也很容易就忘了。

　　畫畫是一種思考，最後決定風格的，不是媒材、筆觸、技巧，而是畫什麼。有的人喜歡畫花草，有的喜歡畫人物；有的專攻素描，有的擅長漫畫；有的筆觸清晰細膩，有的粗獷厚實。我認為，在繪畫這條路上，唯一能讓自己不斷進步、找到自我風格的方法，就是寫生、臨摹實景，但是不要複製別人的畫，像我們小時候練毛筆字一樣，企圖跟柳公權和歐陽詢字帖寫得一模一樣。此外，不要擔心技巧到不到位、構圖成不成熟，就大膽地畫出腦海裡的波紋、血液裡的色塊、胸腔裡的點線面吧。

　　你可以學習大師的筆觸、配色，但不要畫他筆下的人事物，而是你看過、思考過、哭過、笑過的畫面。即使是臨摹照片，也可以用自己的感受來變換氛圍，扭曲原本的透視，重新組合明暗色度。總之，你畫過的東西，一定要留下屬於你的氣息、你的印記。它可以是害羞靦腆的、囂張跋扈的、陰鬱暗沉的、夢幻浪漫的⋯⋯無論如何，活生生的就好。

　　寫文章也是如此，起承轉合的技巧、字彙的累積，到最後都是次要的。最重要的是，你到底要講什麼？即使說得顛三倒四也是自成一格。總之，就是要寫下自己的想法。

　　至於如何找到要畫什麼？要寫什麼？關閉腦中的自動導航裝置，從生活裡潛心找尋就對了！去旅行、去運動、去流汗、去愛去恨、去哭去笑吧！

斯巴達女兵養成記

在一場台灣婦女會活動中，聽到幾位年輕的、初來德國不久的姊妹，講述她們住在德國鄉鎮，語言不通、與世隔絕的生活經驗談。一想起交通方便、美食遍地的故鄉台灣，會禁不住悲從中來，我怎麼淪落到這個雞不拉屎、鳥不生蛋的地方來啊？

這讓我想起，當年因為先生安德烈接手父業，搬回他的故鄉「拉得弗森林」的時候，我不斷咀嚼、替我加油打氣的強心劑，是電影《春風化雨》中，學生們反覆研讀的亨利‧梭羅的句子：

I went to the woods because I wished to live deliberately...I wanted to live deep and suck out all the marrow of life, to live so sturdily and Spartan-like as to put to rout all that was not life...

「我走入森林，因為我要刻意地生活，只面對生命中最根本的部分。我要深刻地活，吸取生命中的最精髓，要堅定地、像個斯巴達士兵一樣地精幹，摒除一切不屬於生命的元素。」

我想，我也是從現在起，走入森林，只為深刻地生活。但是，什麼是生命最根本的部分？什麼是只屬於生命中的舒適與奢侈？是作為一個精幹的斯巴達士兵必須戒除的？

　　先生年輕，初接手父業，企圖心極強，就怕被集團裡的父執輩給看扁了。他每天工作十二個小時，經常出差，把還搞不清東南西北的我留在剛搬入的森林公寓裡自生自滅。那個時候我只能這樣想：不屬於生命中最根本的部分的，就是先生吧。他的慰問與關愛是可有可無的安逸與奢侈，斯巴達女兵必須戒掉。

　　還有，要怎樣活才算是深刻呢？在語言、習俗、人際關係都淡薄的情況下，似乎怎麼活都不深刻。

　　至今回想起來，不管表面張力有多大，在那個沒有社群網站、沒劇可追、打越洋電話仍然很貴的時代裡，我還是努力地上過幾堂屬於自己的深刻課。

▪ 深刻第一課：揉麵團

　　我讀到過：心煩意亂的時候別鑽牛角尖，動手做做事就對了。於是我揉麵團。

　　那個年代沒有揉麵機，麵要揉得筋，就只能用肌力。我揉得雙臂痠麻、指甲縫裡隨時都摳得出麵渣渣。我試了各式各樣的酵母菌，粉狀的、塊狀的、養出來的、泡打的，把麵團悶在溫水池裡的、擱在暖氣爐上的。一次一次地失敗，麵團就是發不起來。直到有一天，不知道是氣壓還是濕度對了，突然，每一個盛了酵母發麵團的大盆子都爆開了，麵團漲到一發不可

收拾，我根本來不及揉、來不及蒸烤。最後蒸出可以養活一整排街坊鄰居的饅頭分送人。第二天，小鎮超市的香草煉乳賣個精光，因為德國人非淋香草煉乳才吃得下白饅頭。

▪ 深刻第二課：走路、查字典

其實自己有車的話，拉得弗森林距離附近可以吃喝玩樂的大城市，一個小時左右就開到了。偏偏我當時不會開車，又住在一個連火車站都沒有的偏僻鄉鎮。從住處走到鎮中心買菜一趟就是四十分鐘以上，回程提著大包小包，爬坡走山路就更慢了。我低頭盯著腳上的泥濘球鞋，每走一步都是沮喪，像被朝廷下放的忠臣，想著想著，就想起被下放黃州的蘇東坡來了，興起回家熬東坡肉的主意，頓時腳力十足，拎著重物，一口氣衝回我的小廚房。

我常帶著字典去逛藥妝店，把瓶瓶罐罐上的廣告、介紹文字，一字一字地記錄下來。我累積了無數「受損」、「分岔」、「鬆垮」、「暗沉」、「修護」、「呵護」等各種德文字彙後，等先生好不容易想起該疼惜寂寞糟糠妻的時候，我就會用這些文謅謅的字詞來形容自己的心情和需求，說的比唱的還好聽，更不容易忘記。

▪ 深刻第三課：學開車

住在這個地方，會開車比會講德文更重要。我那本厚厚的駕駛規則課本＋考題大全，幾乎可以整理出版成「德漢交通字彙大辭典」，裡面記滿了密密麻麻的生字註釋和筆記。後來我把這本書借給新來的華人朋友，就再也沒被歸還過，聽說它流傳出去，造福了一波又一波準備德國駕訓考試的華人移民。

每天最期待的，就是駕駛教練來接我去練車。我跟著教練開遍了這附近空曠無人的原野村道。反正沒什麼車，我就橫闖過「麋鹿森林」和「狐狸灌木叢」交接的十字路口，完全無視於路邊多此一舉的 STOP 標誌，教練就會猛踩煞車開罵。他捏彈著膝蓋邊的褲子布料跟我說，妳這樣開車，我的心臟嚇得都跌到風濕痛的膝蓋骨裡面顫抖了。我吐吐舌頭，心想森林人的心臟還真脆弱，我們從大挖馬路修捷運時代來的台北人，覺得這塊「STOP 暫停」標誌實在設得畫蛇添足。

▪ 深刻第四課：深陷大雪中孤獨的鄉野車站

不會開車又耐不住寂寞，想往城市跑，就只能使用大眾運輸工具。森林小鎮公車一個小時一班，火車則根本沒有，出去一趟，跋山涉水，轉車再轉車，進城一趟耗時四個鐘頭。有一次下大雪，鄉野火車開到一半，說開不動了，叫小貓兩三隻的乘客通通下車改搭別的車去。如此輾轉幾次，我在顛顛的車廂裡睡著了，等我從哆嗦中冷醒，發現除了我之外，一個人都沒有。摸黑下車，在一個從沒見過的飄雪馬路上，找到了一個臭烘烘的電話亭，打電話請

公婆來接我，卻講不清楚自己到底在哪兒。婆婆說他們年紀大了，天黑路滑不開車出門了，「Cindy，妳自己想辦法叫車吧。」我已經忘記後來是怎麼輾轉回到家的，只記得一路上我一直唸著梭羅的句子："I went to the woods in order to live deliberately." 我走入森林，因為我要刻意地生活，一遍又一遍。

後來我學會了開車，路也摸熟了，大寶貝、龍龍相繼出生，我開始上課教課，學畫學唱，到處闖。現在住慣了鄉村小鎮，最無法割捨的莫過於我的大廚房，和環繞鄉居邊的一片大原野、大森林。出門必定開車，先生麩質過敏後我也不揉麵團了，斯巴達女兵的生活只剩下舒適與奢侈。本來以為出去露營幾天可以重新體驗斯巴達精神，可是先生說房車狹隘，容易撞到頭，野炊累死了，三天後就把房車賣了。

梭羅的句子寫在精裝本的漂亮書頁裡，偶爾拿出來翻翻，想到這句，

"What doesn't kill you only makes you stronger."
那些沒置我於死地的日子，只會讓我更茁壯。

孤獨卻不寂寞的生活

　　有次記者來訪問我，指著其中幾張畫說：「Cindy 邊走邊畫這系列，也太誇張了吧？竟然跑到屋頂上去唱歌了！還有這幾張，也沒去哪兒啊？就是坐在窗邊畫畫，在家裡做麵條給自己吃，邊看電視機邊摺衣服，在陽台上練瑜伽，躺在沙發上看書。」

　　「這一系列的畫，叫做《Alone but not lonely》（孤獨卻不寂寞），都是邊走邊畫畫出來的。」我說。

　　這幾年，孩子們都長大了，我的自由時間也變多了，經常四處走跳。因為帶不了沉重的畫架和畫布出門，就養成了在背包裡放一本畫冊和簽字筆的習慣，走到哪兒都可以停下來，隨手畫上幾筆。

　　像這張屋頂畫，背景是佛羅倫斯，只是多了一個愛唱歌的 Cindy；另一張畫，是比利時一間民宿的廚房，我覺得超溫馨的，就把它畫下來，再把吃著麵的 Cindy 加上去。

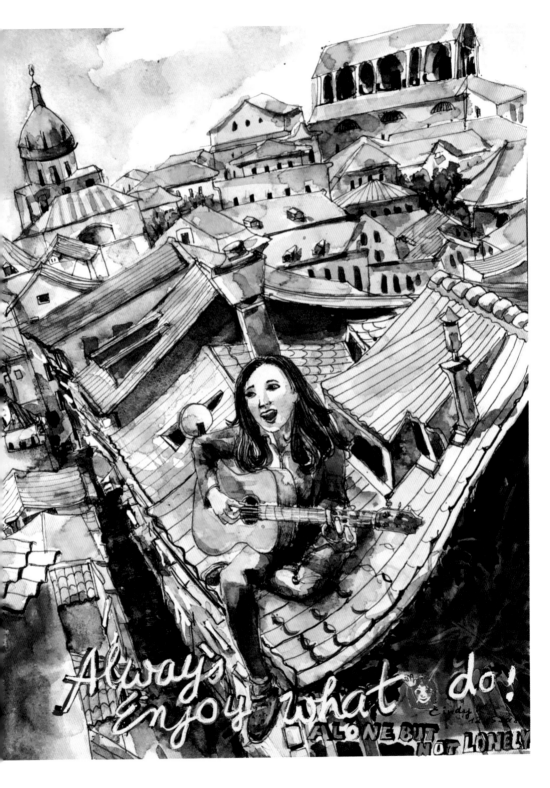

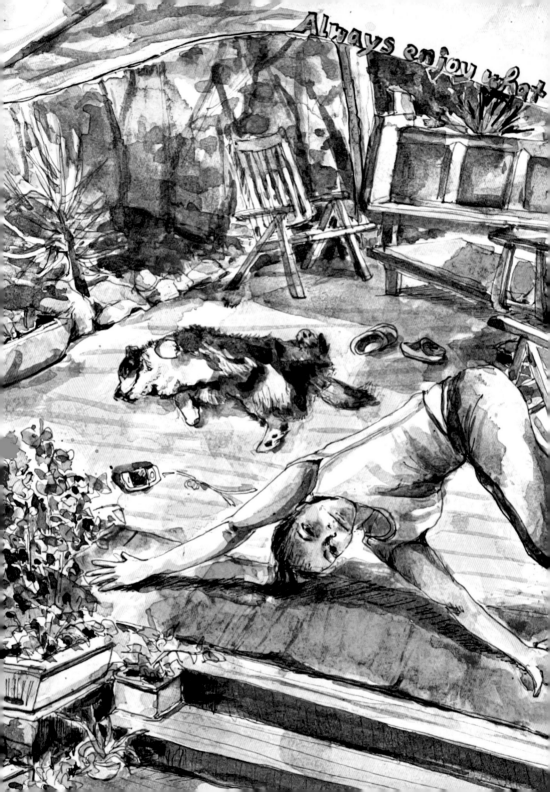

　　我先生安德烈看了報紙，皺皺眉說：「Hm……OK，記者說妳跑了很多地方沒錯，可是，『孤獨卻不寂寞』這不是在暗示妳其實明明很寂寞，但是又自我安慰，強顏歡笑地說，自己是在享受孤獨，不是自憐自艾？」

　　「不是啊，我覺得，一個人享受孤獨的境界真的太美好了！是每個人都應該想辦法爭取的，即使片刻也好。寂寞是一種心病，缺乏安全感，令人覺得不舒服。寂寞時需要另外一個人倚靠、需要接近群眾，要不然就會不知所措、焦慮不安。而孤獨的人是完整的，他可以潛心於做一件事，從專注中汲取能量，充滿了自給自足的清醒與活力。當他跟人們相處的時候，不黏膩、不給人帶來壓力，而且還會自然而然地，釋放出一種喜悅的力量。」

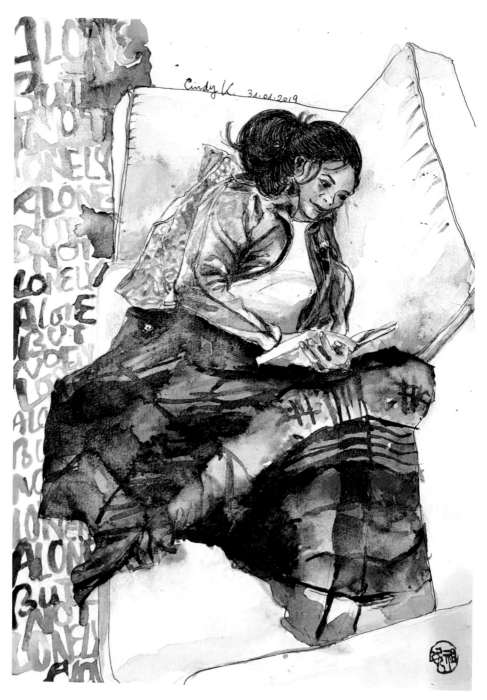

「嗯……」他繼續把報紙讀下去，點點頭說：「其實，這篇報導也呈現了妳的生活方式與想法，而且還洩露了妳一感動就藏不住的個性，這點誰都看得出來。」

　　「是啊，我就是這樣……」禁不住有點慚愧。

　　感謝，因為有寫作、畫畫、唱歌，還有下廚，我的生活孤獨卻不寂寞。

女高音的練習日

　　我家最近換馬桶，所以把舊的馬桶給拆了，換成一個可以自動沖洗風乾的 TOTO 馬桶。這種先進的衛浴設備，天性靦腆的德國人是絕對不好意思用的，我去小鎮的水電行，說出想要找那種「會幫你洗屁股」的馬桶時，店員們全都驚呆了！等他們的反應緩和下來，幫我處理訂貨時，還忍不住讚嘆，「竟然有這種東西！」

　　為了換馬桶，家裡進行了為期三天的浴室拆裝工程，負責的水電工人是一個肌肉型男。偷偷講，每天看著他開卡車來我家，把施工的器材搬進搬出，混水泥、砌牆、貼磁磚、接管線的身影，就覺得他真的該去試鏡一下電影《查泰萊夫人的情人》裡的角色。

　　昨天他在浴室工作，我的鋼琴伴奏剛好來我家練唱。我本來想請他不要來的，在工人面前彈琴唱歌，多難為情啊！

　　可是，鋼琴家還是來了。

　　我說：「今天家裡有工人，不唱了。」

「怕什麼？」鋼琴家說，「妳把琴房門給關上就好了。」

「我唱詠嘆調，怎可能關上門就聽不到？」

「也是，只怕剛貼上的磁磚給妳一唱就震裂了。要是真的震破了，就說是放 CD 好了。」

好吧，所以我就開始唱了。本來還小聲地唱，後來《茶花女》唱得開懷，就忘情地釋放肺活量，根本忘了家裡還有其他人的存在。

鋼琴家走後，工人一身水泥灰地從浴室走出來，我嚇了一跳！

「庫恩太太，馬桶裝好了，要我跟您講解一下如何操作嗎？」

要一位靦腆的大男人跟我解釋怎麼操控馬桶的水勢、風力，洗前面還是洗後面，真是難為他了，搞得我也很彆扭。「算了，我知道怎麼用，我在台灣的父母家也用這一台。還是麻煩您幫我把遙控器固定在牆上吧。」

「不行，沒時間了。我還得趕去另一個客戶那裡。明天木工來做架子，您請木工安裝吧。」

「這樣吧，您幫我把遙控器固定好，我去給您做個雞肉培根三明治，等裝好了，三明治就做好了。」

「三明治？像昨天那樣的？」

「對，可是料更多。」

他二話不說，開始鑽洞、鑲螺絲帽。

三明治做好後，我給型男工人一瓶啤酒，自己也倒了一杯茶，在一旁坐下。他低頭猛啃三明治，喝著啤酒，不講話。

問他好吃嗎？

他低哼一聲，「好～」

經過了無言的三分鐘，型男工人含糊地開口了，還是沒抬頭，「那個，您說說，這樣唱歌多久了？」

「這樣唱歌？」

「對，這樣……」

「是好還是不好呢？」

「好啊。」

「那你說『這樣』是什麼意思呢？」

「就是跟妳說話聲音不一樣啊。」

現在換我感到害羞了，結結巴巴地問：「假如我開音樂會，你會來嗎？」

「老實講，以前大概是不會，現在，肯定會的！」

「噢，為什麼？」

「因為，太神奇了！」

「神奇什麼？」

「光看妳的外型，猜不到妳的聲音這麼響！真的超大聲的耶！」

哎，型男的話向來很少，連讚美也不露痕跡。這應該是讚美吧？我沾沾自喜地想著。

我的開明老爸

　　從小，我發育得快，12 歲時就長得很高，顯現出微微凹凸的女性第二性徵，在班上也總是坐在後排的位子。

　　中學時，我禁不住愛漂亮的天性，常會趁著大人不注意時，從媽媽的抽屜裡找出絲巾、鑲珠珠的皮包，以及她的淑女涼鞋穿戴在身上，在鏡子面前大玩服裝秀，十分過癮。有一次，學校舉辦園遊會，可以穿便服出席，我可興奮了！把自己當作芭比娃娃精心打扮了一番，既得意又開心！

　　有天晚上，我和妹妹在爸媽臥房打地鋪睡覺，享受吹冷氣的舒涼。因為爸爸加班，我和妹妹很早就被媽媽哄著入睡了。不知睡了多久，我迷迷糊糊地醒來，聽到爸媽正竊竊私語著，他們將聲音壓得很低，生怕吵到兩個女兒。

　　媽媽說：「今天跟欣欣學校的訓導主任和老師談話，他們說莊祖欣這個小妮子太愛漂亮了，咱們做家長的得好好管教，免得一不小心，她就會學壞，變成不正經的小太妹。」

爸爸聽了，嗤之以鼻地回道：「我們家莊祖欣是發育正常又健康的青春小美女，妳別聽那些迂腐又封建的教官主任胡說八道，要讓她自然開心地長大。」

我聽了爸爸的話，就安心地繼續倒頭睡，很快進入了夢鄉。

16 歲的時候，有次我重感冒，爸爸帶我去附近的診所看醫生。當醫生給我聽診時，爸爸就坐在診療室外面的沙發等待。雖然醫生的檢查方式當場讓我極其不自在，我仍然不敢吭聲。

看完醫生出來，爸爸問我：「怎麼了？身體很難受嗎？為什麼臉色這麼慘白？」

我不知道該不該說，支支吾吾、斷斷續續地講述剛才發生的事，「醫生手拿著聽診器伸入我的內衣，一直用手指碰壓我的乳房、乳頭……」

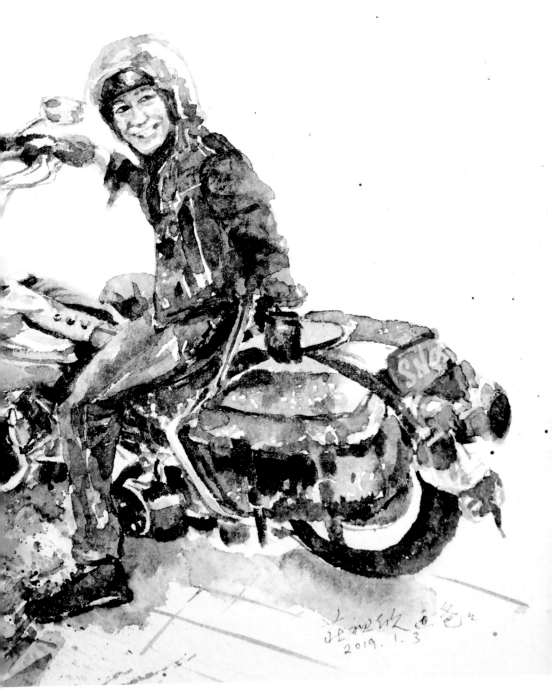

北极光绘画笔记
2019. 1. 3

爸爸聽了很火大，激動地問我：「剛才妳為什麼不出聲？不抗議？」

我說：「當下雖然覺得心裡很不舒服，可是……他是醫生呀，可能一定要用摸、捏的方式檢查才行吧，我怎麼知道呢？」

爸爸立刻帶著我回到診所，在眾目睽睽之下，把醫生訓斥了一頓。我覺得很糗，上前拉住爸爸的手：「走啦，大家都在看，好丟臉喔！」但是心裡其實很慶幸有爸爸在，替我打抱不平，否則這件事可能會成為我心裡的一道陰影吧。

20 幾歲時，我一個人去德國求學。某個下雨天，我在人潮熙來攘往的杜塞道夫火車站趕車，一個迎面走來的男子，突然伸手猛抓了我的胸部一把。說時遲那時快，我不知哪來的勇氣，轉身就用手上的雨傘回擊，並大罵道：「大色狼！我打色狼！」他一句話也不敢說，抱著頭挨打，然後夾著尾巴逃跑了。四周的人群紛紛向我投來驚訝的目光，但是也有人向我豎起了大拇指，點頭微笑。

我想，今天自己能夠平安快樂地長大、成家，個性獨立、毫無畏懼地闖蕩世界，甚至懂得路見不平拔刀相助，都要感謝我爸爸。是他在我的成長過程中，給予了我十足的自信，造就了我開朗直爽不壓抑的性格。

當我嫁了個業餘賽車手、生了兩個兒子後，更能夠理解我爸面對我們母女三人「心事誰人知」的心情。男生真的跟女生不一樣，他們小時候著迷於玩火柴盒、風火輪小跑車、越野摩托車，長大後即便自立、成家立業，做的仍然是同樣的白日夢：要玩大的、重的、昂貴到嚇死老婆和老媽的跑車、重型摩托車，就算家裡的夫人、母親大人反對也沒有用。

　　我喜歡爸爸騎著哈雷重機，笑到合不攏嘴的開心模樣。他的樂觀開朗不僅感染了身邊的人，也印證了古人說的「發憤忘食，樂以忘憂，不知老之將至」；從他身上我還學會一件事：愛一個人，就是要順他天性，讓他快樂！

男人的話題

　　生了兒子後我才知道，當男人不容易！我家三位男子漢，大多時候都是一副沉默寡言、滿不在乎又瀟灑不羈的樣子，但酷起來時，可是一個眼神就會電死人！

　　有天，安德烈從賽車手的聚會回來，我問他和伙伴們都聊了什麼？

　　他說：「聊車子。」

　　「一整個晚上就聊車？」

　　「嗯。」

　　「沒聊老婆、情人？」

　　「沒有。男人的聚會，不聊娘們的話題。」

　　「如果你真的想知道某某人跟他的老婆（情人）最近如何，該怎麼問？」

　　「嗯，就在聊車的空檔插一句，『你跟那個，還行？』」

　　「那對方怎麼回答？」

　　「行！」

　　「那要是不好呢？」

　　「就說：『喝酒！』繼續聊車！」

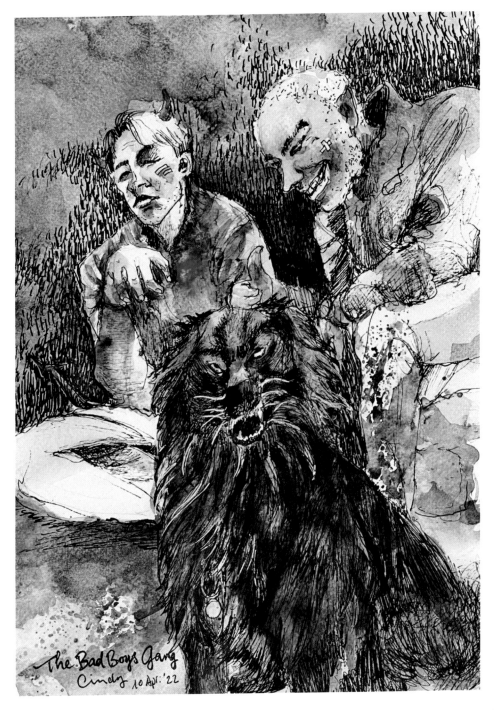

The Bad Boys Gang
Cindy 10 Apr '22

母親的教誨

以前，我媽跟我說，如果哪個男生要約妳，

妳要說三次 NO，才可以說 YES。

現在我是兩個兒子的媽，換成我跟他們說：

「哪個女生敢跟你們擺姿態，扭扭捏捏說 NO 的，

你們聽好，給我掉頭就走！」

一個禮拜前，

我在蒙特羅的五星酒店大廳裡見到一位正撩動秀髮、擺出各種姿勢，

享受自拍樂趣的紅衣女郎，趕緊畫下了這幅畫面。

左上角樹梢的紅鳥，就是我，在跟她啾啾喊話：

「帥哥約妳耶，快說 YES ！說 YES ！」

因為，手上拿著鮮花扮演癡心男子角色的模特兒，是我兒子龍龍啊！

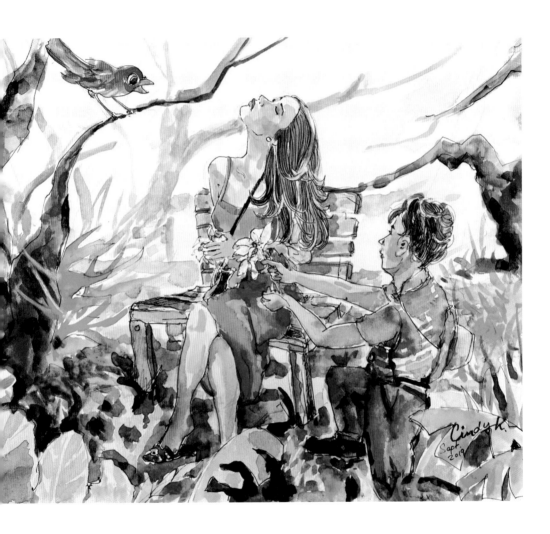

異鄉美人魚

英國哈利王子的妻子梅根・馬可在訪問中表示，她是個自信又前衛的女性，鼓勵廣大婦女同胞們勇於發聲、勇敢做自己，而她自己嫁入皇家後就被噤聲了。

這就像是把聲音賣給了巫婆，來換取一雙人腿的美人魚，離開如魚得水的大海，住在王子的華麗大船上，卻無法說出一個字。

其實不用嫁入皇室，當年我嫁作森林婦，也是被噤聲了好多年。原因不是德文不好，也不是人家不善待我，或者故意冷落我，而是森林裡的人原本話就少。他們覺得大家能夠聚在一起，一起去戶外曬太陽，或只是安靜地坐在屋裡的壁爐前取暖，聽窗外風雪交加的呼嘯聲，就是一件幸福的事。

我來自一個很愛講話、聲音還特別響亮的家庭。我媽是聲樂家，擅長女高音，她的嗓音超級宏亮，而我爸「婦唱夫隨」，說話聲音也變得高亢起來，跟他輕聲細語簡直是不可能的事，有時候我在電話中喊

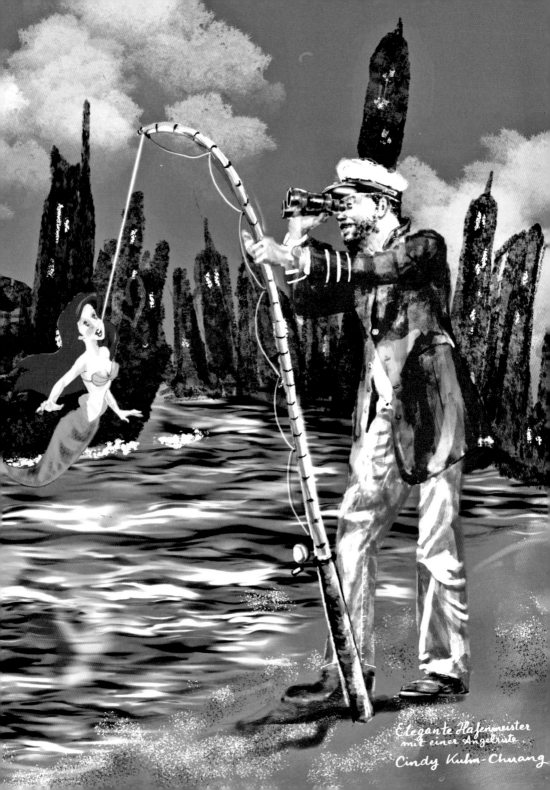

Elegante Hafenmeister
mit einer Angelrute
Cindy Kuhn-Chuang

到聲嘶力竭，才知道原來爸爸耳背了。我雖然是女高音，聲音原本可繞梁三日，進入森林之後，繞樹三匝，無枝可依，往日銀鈴般的音色也就散了。

我家老爺年紀越大越寡言木訥，偶爾講話時，音量跟我呢喃自語差不多，讓我必須全神貫注地聆聽，但還是經常「蛤？」「蛤？」，懷疑自己是否遺傳到老爸，耳朵也快不行了？

我可以理解梅根嫁入皇家幾年就自我放棄的心情。在1980、1990年代，成龍電影裡的白人角色，幾乎都是高個子、長肌肉卻不長腦袋的金毛打手，遲早會被中國功夫打敗。至於他的人格和個性完全不重要，上至編劇、下至觀眾，根本沒人在乎。我當年的感受也是如此，想必周遭的德國人期待這個叫Cindy的女生，扮演好電影裡面溫柔害羞的亞洲姑娘角色，於是很奇怪地，我就像配合劇情演出一樣，不自覺地含蓄且害羞了起來。

即使我努力把德文學好，還是經常有被噤聲的感覺。在這兒，不是拿到德國身分證就好，一旦你活出了鮮明的個人風格，不再一臉堆笑地表現出有禮貌、友善，而是跟他們一樣，敢皺眉、敢質問、敢據理力爭、敢仗義執言，就會發現，「咦～這下子理性的日耳曼人可把我視為自己人了！」雖然他們被我逼到詞窮，卻也忍不住開始跟我掏心掏肺了。我不再動不動被問到：「從妳的家鄉來的女人是不是都很會按摩或修指甲？」因為德國大小城鎮都設有泰式按摩和越南美甲沙龍。

我講的德文帶有台妹口音，他們的解釋是「妳有國際化的多元背景和見識，很讚！」而不再說我是講話含糊，在一言堂又顧面子的社會下長大，沒有個性只會傻笑和死背來應付考試的女學生。

不久前，我的藝術史教授在課堂上講到二十世紀初德國藝術發展背景和意識形態時，突然停下來盯著我，當著大家的面，語重心長地問我：「Cindy，我對妳的私事不清楚，不知妳怎麼會到德國來？不過聽妳講話，發現妳也不算菜鳥了。怎樣？後悔了嗎？這個民族國家真的很變態畸形，妳看透了嗎？」

我一時之間答不出話來，但這個問題給了我當頭一記棒喝，頓時想通一件事：人家德國在世界上多麼被看得起，可是他們的自怨自艾內心小劇場，仍是無止境的上演，覺得自己的處境最悲情，問題最複雜。

以前我在德國人的趴踢上常常一整晚不說話，冷板凳怎麼坐都坐不熱，回家後跟安德烈哭訴：「你的同胞歧視黃皮膚的人，他們好驕傲、好冷漠。」

梅根說皇室成員曾經鄙夷地提及她的孩子膚色太黑，我也曾經帶著孩子在大庭廣眾下，被路人教訓了一番：「喂，外國新娘，別老跟妳孩子講那些什麼蠻夷話，妳該下功夫把孩子的德文教好才對！」

我理解梅根的委屈，但是人魚放棄家鄉，截斷了尾巴，安裝了一雙不聽使喚的人腿，走起路來難免彆扭；看到別人抿嘴譏笑，她可能一鑽牛角尖就不想活了！殊不知，人魚要辛苦鍛鍊成人，必須付出比人類更多的努力，才能跳出美妙的華爾滋或跑完一場馬拉松。

STOP！
關掉腦海裡的收音機

我是個吸故事機器人。

長久以來，很多人會把他們的心事、壓力和哀愁，跟我訴說。

我發現，不管一個國家是強是弱，生活裡的柴米油鹽醬醋茶和煩惱一樣都不會少。家家有本難念的經，大家的日子都不好過，有時候把憋了許久的心事說出來，吐吐苦水就好過多了。

除了傾聽之外，我也會安慰地說：來，我的肩膀給你哭！

最近我一邊熨衣服，一邊看德國類似 TED Talk 的專訪影片，得到了若干啟示。

面對生命中層出不窮的無奈和錯綜複雜的人際關係，難免覺得混亂和失望，此時，只有一個辦法，就是跟自己說：STOP！

（注意：是跟自己說，不是跟別人說，也不是跟無法掌控的命運說。）

STOP，就是把腦筋裡轉個不停的煩惱、憂慮、雜念、自怨自艾、憤怒⋯⋯的情緒電源，「啪！」一聲地拔掉！

讓自己的心完全安靜下來，將一切歸零，只剩下呼吸而已。於是，你會感受到自己的血液在體內流竄，地心引力正把你的身心給穩穩地拉住，身上每一寸肌肉和關節都能體會到一股溫柔的力量正扶持著你。

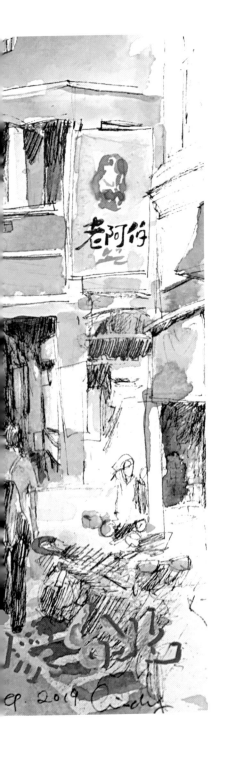

重做大學生

　　前年三月，我帶著畫作去一所大學插畫系應試入學的時候，面試的美術學院校長先是做了一連串有關學校的簡介，接著說有任何問題，都可以提出來。

　　「我的問題就是……」我舉手說，「請問，申請貴校有年齡限制嗎？」

　　校長上下打量著我，「呃，妳的意思是年紀嗎？」

　　「什麼年紀！？」另一位應試的熟女打斷了我們的對話。她瞪了我兩眼，然後搖搖頭，「妳呀，不要在我面前提年紀啦，我都沒在提了。呿，妳知道我幾歲了嗎？」

我搖搖頭。

「我呀，都 31 歲了！」

熟女的意思是，妳要是 29 歲的話，就閉嘴啦！

可是，事實上，我兒子都 21 歲了，你覺得我 8 歲就生下他了嗎？

（當然，以上這些話我都沒說，只是暗爽而已！）

當天，校長以讚嘆聲錄取了我，還說憑我的畫，就算柏林、漢堡的插畫學院、出版社都會爭相錄用的。不過，柏林、漢堡並不吸引我，我只想待在這個森林小鎮裡，頂多開一個鐘頭的車上學，趁著空巢期多學一點東西而已。

開學第二天，一位年長的友人跟我說：「Cindy 啊，妳還年輕，一定要好好愛惜身體、保養自己，不然等妳到了我這個年紀，體力不支，這裡痛、那裡痛的再後悔，可就來不及了！」

「謝謝提醒。不過，妳能說出這番話，可知我有多羨慕啊！我跟我的少年同學們在一起，時時刻刻都要提醒自己：不要倚老賣老！不要倚老賣老！不要倚老賣老！」

開學第一天是新生訓練，三年級的「學長學姐」來禮堂打廣告，請新生們踴躍參加迎新舞會，也歡迎帶爸爸媽媽一起來。「但是，注意喔，迎新舞會是化妝舞會，扮演的角色以動畫、電玩人物為主，請各位發揮想像力，越誇張越好噢！」

回到家，我問安德烈要不要跟我一起去參加，我們可以扮演《哈利波特》霍格華茲魔法學校的老校長跟教授。

安德烈說：「還是省省力氣吧，妳不怕人家問我們，是哪個新生的家長嗎？」

還記得新生訓練那天，四個鐘頭過去了，我憋了三個鐘頭都沒講話，裝害羞、裝內向，也忍住沒跟女同學手牽手去上廁所，或和男生一起在走廊上抽菸。最後，跟我同組的同學們開始自我介紹、報上年紀，他們的年齡從 20 到 25 歲不等。

　　輪到我了，大夥兒瞪著我看，讓我整個人臉紅脖子粗！我慢吞吞地攤開記事本，其中一頁是畫龍龍的素描。我說：「這個男孩 19 歲，他是我兒子，這樣，同學們就大略猜得到我幾歲了。」講完，恨不得找個地洞鑽進去。

　　沒想到同學們一陣譁然，各個搖頭說不相信，還說本來要猜我 29、33、35 歲的。

　　他們說：「好棒啊！妳學到老活到老耶！精神可嘉呀！」

　　我的頭低得更低了，不知在害羞什麼。

　　一下課，我飛奔到停車場開車回家，一路上，看到新同學們三三兩兩地去搭公車，雖然才剛開學，大家似乎已經交到新朋友了。

　　可是，我急於回家找我的同齡老友，可以舒舒服服地和他講：「年紀大了，腰痠背痛，你看看現在的年輕人真是不像話……」

　　開了十分鐘的車才想起來，忘了去教務處領取我的學生證，忘了去拿選課單，也忘了帶雨傘。

　　開學第一天，我就變回了那個健忘、糊塗、沒自信心的 15 歲女學生。想起在台灣、中國旅行時，被人叫大姐、大媽、嬸兒時還很不服氣，這回心情卻很矛盾，有種莫名其妙地回去做大學生的荒謬感，既怕被人敬老尊賢，又擔心人家忘了自己的年齡，硬逼著我去裝扮「櫻桃小丸子」怎麼辦？

　　期待下週開學後，老師很凶！功課很多！考試很難！壓力奇大！這樣我就會真的忘記年紀這件事了。

有口難言的
大齡學生

不知不覺，我已做了兩年的大學生。

有人問我，每天跟年輕人混在一塊，是否會被他們青春的荷爾蒙感染，感覺自己特別年輕？還有，兩個禮拜內要應付九個科目考試，憑我這把歲數，應該累得只剩下半條命了吧？

那些說跟年輕人在一起就會變年輕的，其實都是老教授們。他們偶爾會放下身段，跟學生們在球場上打籃球；有些人還會意亂情迷地跟女學生們談一場戀愛，假裝回春。

上週，趁著課程空檔，我找了間教室坐下來，在角落裡滑手機，回短訊。突然，同學安娜走了進來，看到我一個人躲在陰暗的角落裡。她說：「Cindy，妳怎麼一個人坐在這兒呢？瞧，外面天氣那麼好，同學們都在校園曬太陽，妳也來加入我們吧！」

我覺得很不好意思，「噢～好。」趕忙收起手機，跟她來到大樹下，加入同學們在草坪上圍成的小圈圈。

班迪克見我來了，特地去搬了張椅子給我，他說：「Cindy，妳坐椅子吧，地上濕濘濘的。」

　　我恭敬不如從命地坐下了。

　　同學們你一句我一句地聊起天，說起我爹地、我媽咪、我男友、我馬子……他們聊抖音和線上遊戲時，我一句話也插不上。不知為何，我就是開不了口提我老公、我兒子、我未來的媳婦、上市場買菜做飯……這些日常瑣事。

　　於是問他們：「德國大選要投票給誰呀？」幾個未來的藝術家們遲疑了一下，聳聳肩，說：「不知道，對政治沒興趣。」另位幾個比較有想法的同學，則偏好重視環保議題的綠黨和強調社會福利的左派，跟我的企業家老公和理工男兒子，想法差很多。

　　我聆聽了一陣子，本來想回覆長篇大論，可是話到嘴邊，還是硬生生地吞了回去。因為一開口，就暴露出我們的世代差異了。

　　此時，我多希望能夠不被打擾地在空盪盪的教室裡滑手機。

　　前幾天，同學安妮卡跑來小聲地問我：「Cindy，呃……我的那個突然來了，妳有沒有備用的衛生棉啊？」

　　和我同輩的閨密們最近聊的都是更年期症狀話題，像是腰痠背痛、如何進補，怎麼養生……而22歲的安妮卡竟然把我當作借衛生棉的人選，令人又驚又喜。厲害的是，我還真的有帶在身上，實在太驕傲了！

我的騷包年輕女同學

我常覺得自己是兩種人的合集，

一是唱美聲的歌唱家：

極其在乎外表，懂得詮釋別人所譜的音樂、填的歌詞，

擅長揣摩角色與感情。

丹田運氣、發聲共鳴、咬字練口形的前提是姿勢端正，

所以出入保持雍容華貴的氣場，像隻自命不凡的孔雀。

二是畫家：邋遢不已，像隻專注於打蜂巢、捕鮭魚的大熊。

我在美術學院裡的年輕女同學把自己當作美術雕塑品，

全身花斑補丁的圖案，亂中有序、序中有叛逆，雖非孔雀，也是隻鸚鵡。

我想，她們若要在專業上求進步成長，恐怕要慢慢變成熊才行。

至少在作畫的時候。

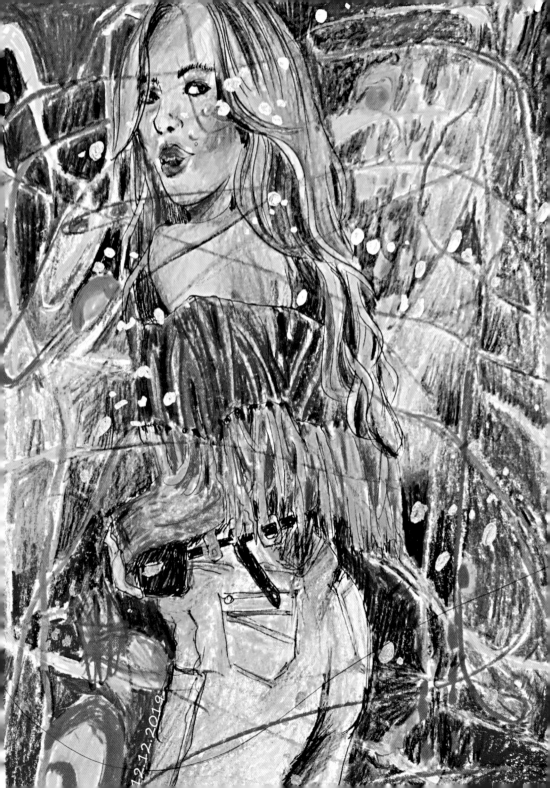

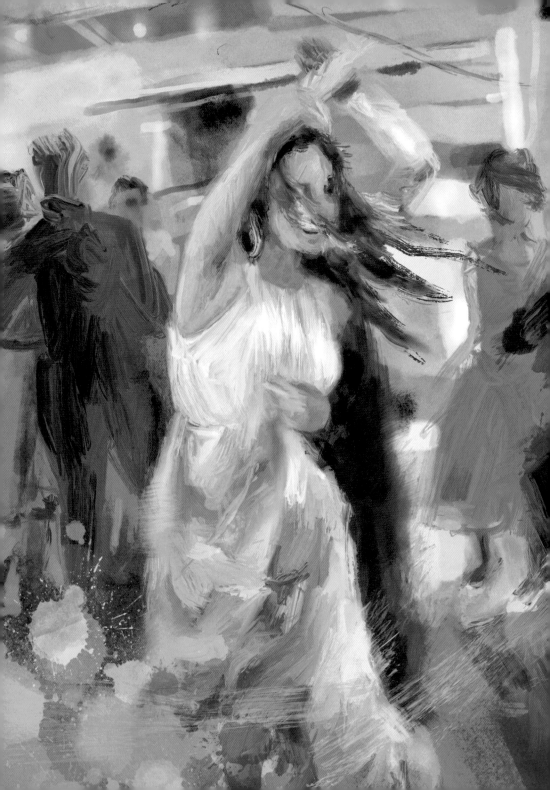

熱舞女郎

　　好久好久以前，當不戴口罩或不保持社交距離還不會被罰款的時候，儷人們雙雙對對地站在擁擠的舞池裡，不顧形象、渾然忘我地熱舞。

　　我好想念那個時光……

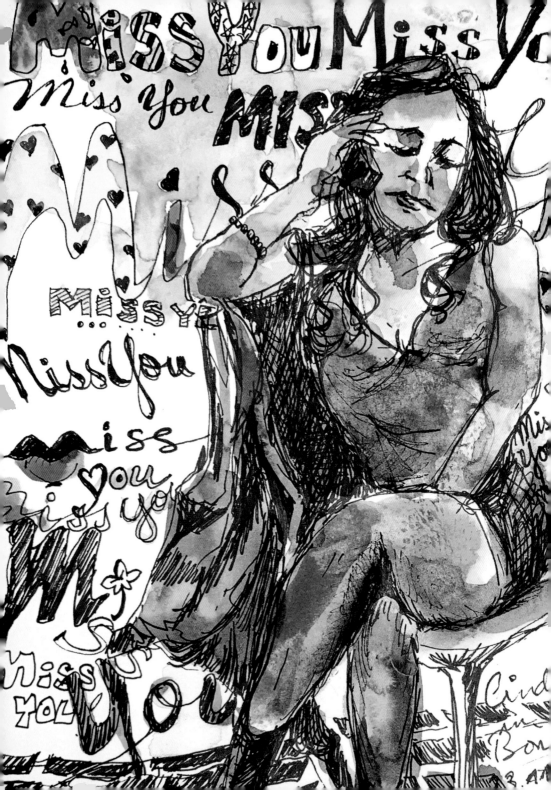

想你想不完的大妞

就像偷拍一樣，偷畫人家時動作也要快，且不管光線是否昏暗，都要戴上墨鏡，讓對方掌握不到你的視線。

氣溫只有 7 度的陰雨天，Café 裡的胖大妞脫下大衣和圍巾後，春光乍現，她內著無袖緊身短裙、斑斕褲襪和短靴，說了一百次的「想你」。

松樹女郎

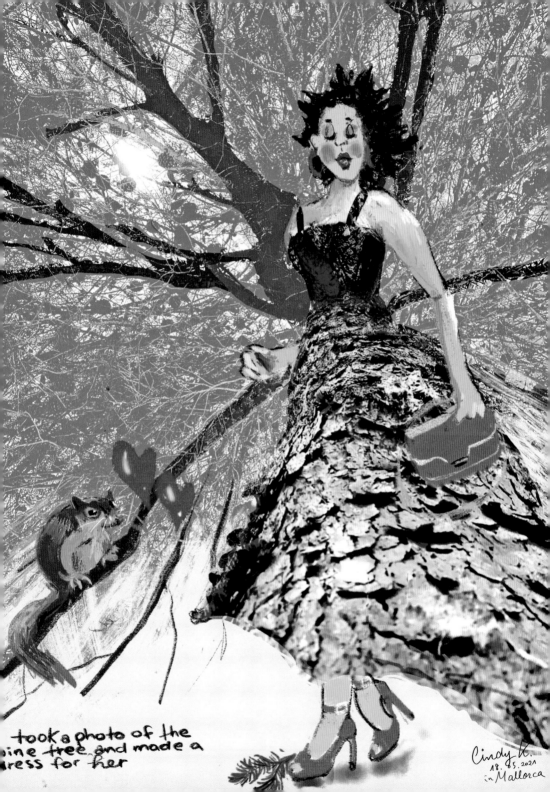

took a photo of the
pine tree and made a
dress for her

Cindy K.
18. 05. 2021
in Mallorca

水一樣的女孩

　　她的髮梢有潑濺的水花。讓我想到「上善若水」
這句話，水可以適應任何容器、任何溫度。不要
抗拒，當水就好！

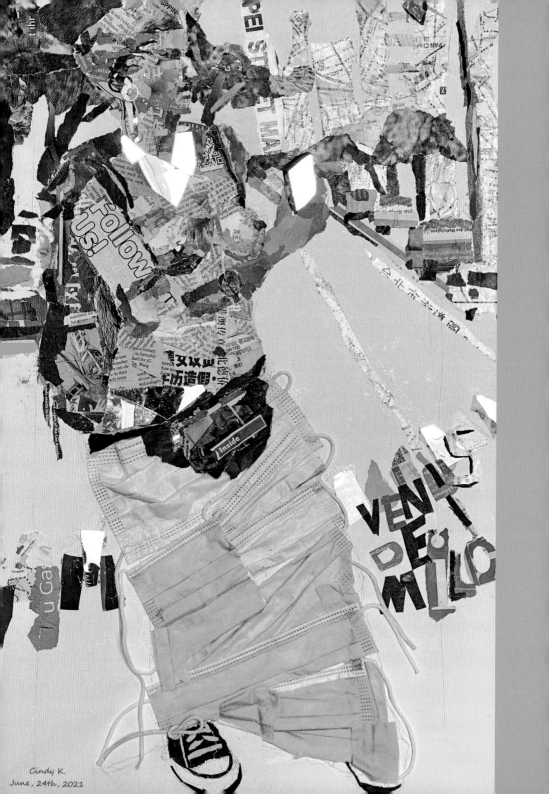

Cindy K.
June, 24th, 2021

現代維納斯

如果到當地旅遊，應該再也找不到古時候那種希臘女神的裹身布了。不過，維納斯靈機一動，把口罩回收拼接一下，圍在腰間做成遮羞布，湊合著使用。

光腳也行不通了，她會找一雙 Converse 布鞋來穿。至於袒胸露背，那是希臘女神的標誌，所以女神堅持不讓我給她穿胸罩。此外，出門在外，悠遊卡、手機、防曬補妝用品，都要隨身攜帶，她說：「給我做個腰包和背包吧。」

我在美術學院的畫室貼上這幅 「二十一世紀，正在查詢 Google Map 逛大街的維納斯」之前，拚命蒐集用過的口罩，撕碎中、英、德文報紙，紙屑紛飛，漿糊沾黏了頭髮，可是我卻樂在其中。

教授經過時，站在我身後凝視那幅畫良久，最後只撂下一句話：「妳知道我是妳的大粉絲嗎？」

文學課上遇見卡夫卡

　　在大學裡，我的重頭課之一是「德國文學」。第一次交報告，題目是研讀、分析、詮釋卡夫卡，他晦暗的文字、複雜的心理，明喻暗喻地交織不清。

　　我從來沒喜歡過卡夫卡，好幾次試著閱讀他的文章，都是咬緊牙關之後又放棄。這個文學泰斗很難搞，不論是當他媽、他同學、同事、老婆或兒女都會很慘，到最後都只淪落為異化或隔閡的命運，心靈變得凶殘無情，親子之間會產生衝突，人生變得無奈，總括一個字：唉。

　　這篇卡夫卡的短篇叫做《Auf der Galerie》（英譯《Up in the gallery》），此處 gallery 指的不是畫廊，而是馬戲劇團裡觀眾席二樓的前排空間。

　　它敘說一個馬戲團的青年粉絲，獨自觀賞騎著馬表演雜耍特技的美少女，對她既憐惜又失望的情結。故事開始，青年假想這個女孩子其實很可憐，身體瘦弱又病歪歪，每天被教練責罵操練，馬戲團經理只想利用她的血汗賺錢。青年很為她抱不平，恨不得從二樓觀眾席衝下去，躍上舞台英雄救美，一把擄走弱女子。

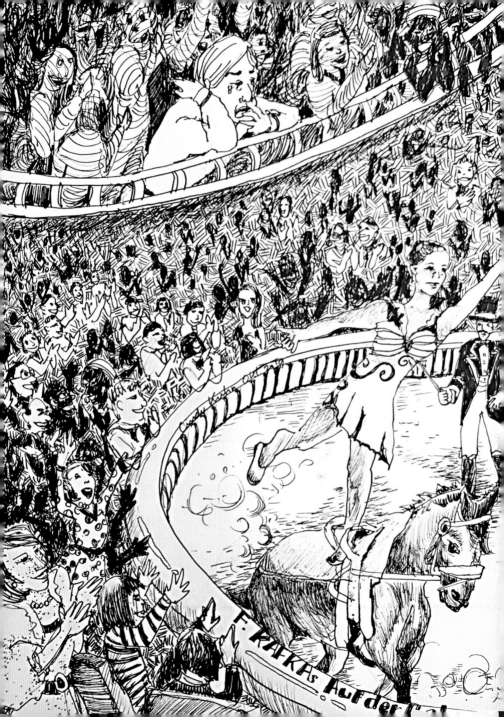
F. Kafkas Auf der

可惜事與願違。事實上，女孩子是轟動全城的大明星，馬戲團長呵護的掌上明珠，她的一舉手一投足，每一個優美的身段，配合樂團的旋律節奏，讓觀眾席傳來潮水般的歡呼聲，一波又一波。團長的眼睛裡充滿了疼惜與愛慕，跟著她的身影亦步亦趨，最後把她輕輕抱下馬背，只見她英姿煥發、帥氣凜凜地謝幕。

文末的句子是這樣寫的：正因為這樣，青年粉絲不自覺地倚著欄杆哭泣，像在一場沉重的夢魘裡。

他為什麼哭？卡夫卡就沒交代了。

這段文字發表於 1919 年，至今整整一百年。一百年來，德文老師們不知用它折磨了多少在德、奧讀高中和大學的年輕學子。

老師說，回家把文章看懂了，給我交一篇報告來。毫無頭緒的孩子們，讀完一頭霧水，眼神空洞地在 Google 鍵入「卡夫卡－ Auf der Galerie」，只見螢幕上彈出一堆歷代名人洋洋灑灑的解讀和分析文章。

輪到我來寫報告，立志不抄襲、不諂媚文豪，質問他為什麼不把話講清楚？欸，卡夫卡先生，你知道這個青年很恐怖嗎？他繼續這樣下去會得妄想症，會變成偷窺狂或跟蹤狂耶！

不過，換個角度想，我這個老學生慢慢地能理解卡夫卡描寫的這種瘋狂粉絲心態了！我幻想著，長大的兒子被課業折磨、被凶惡的女朋友使喚，在沒有媽媽疼愛、世事炎涼的世界裡顛簸跎蹌，「啊～我可憐的孩子！」這時，做媽的恨不得衝過去保護他，給他加油打氣，讓他在母親溫暖的懷抱裡重拾勇氣，重獲信心。

　　但是，事實並不是這樣的，他們離家自立後獨立堅強、學業成績優秀、女友溫柔體貼，經常擠不出時間來給媽媽打通電話，也沒空聽媽媽那些一再重複的絮絮叨叨。

　　我這個媽，如同卡夫卡文章中的青年，不自覺地倚著欄杆哭泣，不知道自己流的到底是喜極而泣還是自憐自艾的眼淚，像是活在一場沉重的夢魘裡。

　　醒來後，沒啥大不了的。我這個媽，只是在寫一篇德國文學的報告作業，生怕教授給我一個丙下或丁上的成績，和「一派胡言」的評語，權宜之計，特為卡夫卡的文章補一個插畫，阿諛求加分。

訪問安緹宮妮

聽過希臘悲劇裡「安緹宮妮」的故事嗎？

我大學念英文系的時候讀過希臘神話中伊底帕斯國王殺父娶母的故事，就是心理學講的「伊底帕斯情結」，它也是「嫉父戀母」的別名。

這個兩千多年前的皇室家族遭到天神詛咒，先是發生弒父、亂倫事件，又出現了兄弟相殘的悲劇，最後安緹宮妮公主以螳臂擋車之姿對抗克里昂國王的暴政，也犧牲了自己年輕的生命。

安緹宮妮是伊底帕斯國王的女兒，她嫉惡如仇，面對強權，她辯才無礙、不卑不亢，最後視死如歸地從容赴義。兩千年來，她是歐洲文學中正義的代言人、不妥協的女權主義典範。

這學期為了文學課的功課，我把安緹宮妮的資料翻來覆去地仔細閱讀。心理學的某個派別甚至把安緹宮妮視為擁有道德的潔癖、絕無妥協與轉圜餘地的人格特質。

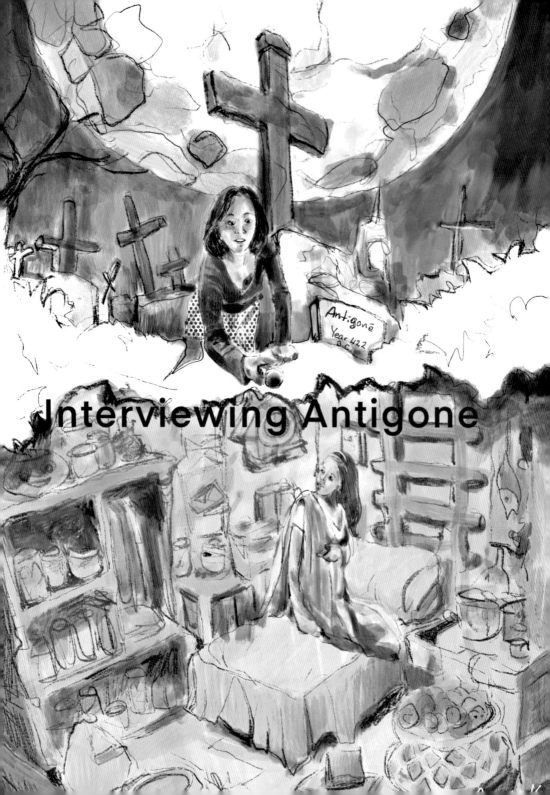

我寫了一篇訪問安緹宮妮的虛擬對話，一邊寫一邊道起近一、兩年來在世界各地走上街頭抗爭的學生和團體們。

　　他們有的為了拯救地球溫室效應登高一呼，節能減碳成為他們提倡的唯一正義，開車、坐飛機旅行都是罪惡淵藪；有的為了抵抗強權，爭取領土主權努力；有的為了幫助收容難民，有的為了抗議收容難民付諸行動；有的為了少數族群受歧視而抗爭……各種數不清的理由，從和平到暴力的訴求都有。

　　我來到了安緹宮妮的墳墓（墓碑上刻著：Antigone B.C. 422），拿起麥克風，進行跨越時空的訪談。

　　我問安緹宮妮，如果她生活在今天文明、人權平等的德國，她會終止革命，轉而開心地生活、戀愛、組織家庭嗎？還是成為帶領社會運動的激進人士，為了改善環境問題、打倒貪贓枉法的政商及不公不義，繼續抗爭下去？甚至為了達到目的，不惜自我犧牲？

　　她抬起堅毅的下巴跟我說，她不在意個人的溫飽舒適，不在意凡夫俗子的愛情，只求公理正義降臨人間。為了達到這個目標，她會戰鬥到剩下最後一口氣。

　　我嘆了口氣，慶幸自己生活在物質無所匱乏、文明、和平又公義的德國，並且意識到還有這麼多人生活在思想被嚴格控制、失去自由的國度

裡，忍受被歧視的待遇－你死就是我活的明爭暗鬥，對他們來說根本就是家常便飯。

我跟安緹宮妮說：善與惡就像日與夜、陰與陽一樣輪流交替。地球一直在自轉，總有一邊處於深夜，另一邊處於光明。也許你立志做個大善人，濟弱扶強，直言不諱地撻伐、攻訐他人、致力於革命，會不會反而打破了世界的自然平衡，助長邪惡力量的誕生與存在？更何況，當角度不同、處境亦不同時，對與錯很難評價。有時候，生活的智慧就是把今天過好，睡好、吃好、玩好，別無謂地拿雞蛋去碰石頭，白白浪費寶貴的生命。

加拿大心理學家 Jordan Peterson（喬丹‧彼得森）在《12 Rules of Life》（生存的 12 條法則）書中提醒：做你能力所及的修補。每個人的智識有限，所以千萬別驕傲。對與錯是角度的問題，謙卑地對待這個不完美的世界。絕對的黑白分明容易導致劃清界線、非友即敵的對立。在你批判別人、政府、社會之前先想想，也許問題不在他們，而是你自己？這或許可以給自以為是、公德心高漲到人人自許「世界道德警察」的德國人一些省思吧。

我的文學課及插畫老師最後寫下了這樣的評語：Cindy 給了安緹宮妮一個她生前從未擁有過的溫暖閨房；原來地上的人間，比地底下的冥界還要陰森森。

讓我哭泣吧

德國作曲家韓德爾似乎早在 1705 年就預測了今日的一切，寫下《Lascia ch'io pianga》（讓我哭泣吧！）這首詠嘆調。哭的是命運坎坷，也是失去了自由。

想哭的理由很多，不能去逛街啦！不能出去吃飯啦！不能跟姊妹淘去 K 歌啦！不能開演唱會啦！不能練合唱團啦！還有，近期內回不去台灣看爸媽跟朋友啦！

哭，是因為德國五月下旬，仍然陰雨綿綿；哭，我從麻油咖回來時，行李遺失，因此畫畫用具、心愛的枕頭、美衫美鞋全在裡面，已經四天了，下落不明。

哭，今天預約去剪髮，卻忘了事先去快篩中心做 Covid-19 檢測，無法走進店裡。我跑去補篩，錯過了預約時間，要等幾天後才能輪到剪髮；無可奈何之下，就唱這首《讓我哭泣吧！》。

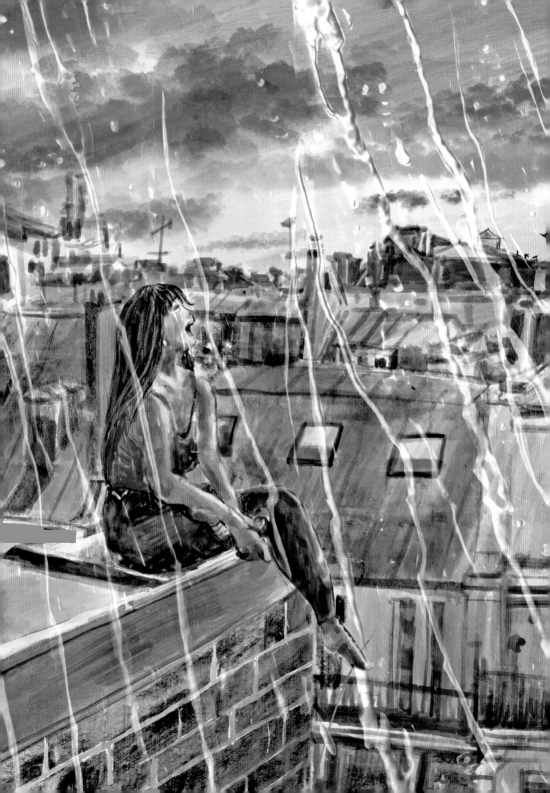

聖誕節狂熱

　　聖誕節前夕的週末，進城去購物，是一件可怕的事。原本個子不算嬌小的我，夾雜在萬頭鑽動的德國巨人之中，簡直就像是懸在空中被架著走。抬頭一看，只見前後左右都是呢子、毛絨或合成纖維的冬季外套築成的高牆，頓時搞不清楚東南西北的方向。

　　我發現，聖誕節把我身邊的德國人分為三種：第一種人，心心念念地惦記著聖誕節慶祝活動，會為家人、朋友、同事、鄰居、師長貼心準備禮物。他們的一年之中彷彿沒有四季，只分為「聖誕節之前」和「聖誕節」。他們可能是連做夢都在唸聖誕詩、唱聖誕歌的幼稚園老師、會戴著聖誕老人帽子去上班，邊打財務報表邊吃糖霜餅乾的會計，或是剛剛升格抱孫子的奶奶。她們喜歡天使形狀鑰匙圈，愛烤天使形狀餅乾，愛用松樹枝、松果和蠟燭編織的天使花環，愛吃奶油和巧克力（奶油像是天使的髮色，巧克力是日曬後的天使膚色），喜歡蒐集天使瓷娃娃，喜歡摺紙、做勞作和烤蛋糕。聖誕四旬節一開始，她們會用小木人、小木屋、小木床、稻草，

在家搭起伯利恆馬廄中耶穌誕生的場景。此外，她們最愛的字彙莫過於 schön！（美好啊！）

第二種人，謝絕參與聖誕節購物和布置，當大家都忙著烤餅乾、點蠟燭、妝點聖誕樹、齊唱聖誕歌曲的時候，他們大聲疾呼：「你們忘了耶穌嗎？忘記慶祝聖誕的意義是什麼嗎？」

他們的辨識度很高，愛談論《die Welt》（世界週報）的社論，流露出宗教家「先天下之憂而憂」、悲天憫人的眼神。他們不愛叮叮噹噹的電子聖誕鈴聲，但一聽到平安夜曲中的「多少慈祥也多少天真」，會不自覺地熱淚盈眶。他們為世界和平祈禱，擔心伊拉克和敘利亞的恐怖組織行動到胃痛、失眠；他們也為全球暖化、核災、北海瀕臨絕種的鱈魚、南美洲消失的雨林等環境問題擔憂，甚至吃素來贖罪。

他們最常用的字彙是 schlimm（糟糕、嚴重啊！）

第三種人，就是大部分的德國人，他們一方面大量消費，購買包裝精美的聖誕禮品，裝飾美麗的聖誕樹，把整個花園點綴得閃閃發亮，一方面內心又覺得慚愧。他們知道這節日的真正意義是救贖與感恩，所以吃完聖誕大餐後，就在教堂的奉獻箱裡投下鈔票來讚美上帝。

德國的聖誕節持續三天，24 號是平安夜，小家庭聚會；25 號是第一個聖誕日，回爺爺奶奶家；26 號是第二個聖誕日，回外公外婆家，跟華人大年初二回娘家的意義差不多。家人團聚，不外乎交換禮物和吃吃喝喝，然後過完聖誕節就開始訂立新年新計畫，據說各大會員制健身房和減肥中心的年營業額全靠這些人在每年一月初的支持。

我的朋友迪特，永遠一副"Don't worry, be happy"的樣子。1980年代，當他還是德國中學生的時候就聽說能源危機、臭氧層破洞問題嚴重，心想，反正這個世界就快要滅亡了，書也不用念了，就盡情狂歡享樂吧！到了1990年代，他開始進入社會工作，為生活打拚，結果世界還是好端端地運轉著，媒體大肆報導的地球危機仍然一籮筐，卻遲遲沒有末日已至的徵兆。唉，他沒事就駕車繞著圓環轉，問自己到底得開幾圈才能釋放足夠的廢氣，加速全球暖化、冰山融解，讓雨林消失。

　　我的復健師雖然是在德國長大的土耳其人，卻是虔誠的穆斯林，即使在德國生活了一輩子，他還是只信真主阿拉，說耶穌只是一名先知，並非救世主。聖誕節對他來說毫無意義，充其量只是放假兩天而已，還耽誤了病人的復健。他叫我趁著假日去一趟科隆的「小伊斯坦堡」，那兒的商店聖誕節不休假，正好可以吃一頓正宗的土耳其烤羊肉串沾優格蒜汁，大快朵頤一番。

　　蘇珊娜和榮恩是虔誠的基督徒，得知我們都是11月壽星時，我開心地跟他握手，說：「哇，我們兩個都是天蠍座的耶！」榮恩搖搖頭，語氣略帶沉重地說：「Cindy，別相信這些胡說八道的話，什麼星座命運⋯⋯妳我都是天父的孩子，願耶穌與妳同在！聖誕節別只顧著吃和送禮物，記得懺悔、祈禱！」光這兩句話就讓我笑不出來，只能勉強自己擠出一點聖母容顏。

德國人是一個喜歡追求「意義」的民族，慶祝節日之餘，總要探究意義何在。穆斯林或猶太教徒認為聖誕節沒什麼意義，所以堅決不過節，不送禮物、不吃大餐；不像台灣人，任何節日都跟著過，從萬聖節、感恩節、聖誕節到情人節，隨便找個理由就可以慶祝、大吃一頓。我不禁想問：「台灣人不追求意義的意義是什麼？」隨即又想，我真的是入境隨俗，中了愛問「有何意義」的日耳曼毒啊！

　　近年來，我終於慢慢體會箇中意義所在：重點並不是信什麼教、唱什麼歌、向誰禱告、送了多少禮物、做出多少大餐，而是從四旬節起，時序進入歐洲最黑暗和陰霾的季節，心中的期待因為蠟燭和松香油然而生，開始在心裡一天天倒數著，每天吃一顆巧克力，每個週日點亮一盞蠟燭。為了讓家人、朋友開心，早早就開始思索準備什麼樣的禮物才好。

　　連續三天假期，德國的商店和餐館全都關上門休息，大家都得在家開伙，料理三餐，這個大工程，非得花一整個月的時間張羅不可。忙完這些之後，留下滿屋子的包裝紙和緞帶，掉了一地的松針和蠟液，收拾不完的刀叉、碗盤，最後留在腦海裡的是這些日子辛勞奔波和用心付出後的滿足感。我想，這就是聖誕節的意義。

帶狗遊南德大城

假日，牽著一條亂竄亂扯的大狗，

什麼店也進不去，很省錢。

於是我們就待在戶外咖啡座一整天，看人、讀書、畫畫。

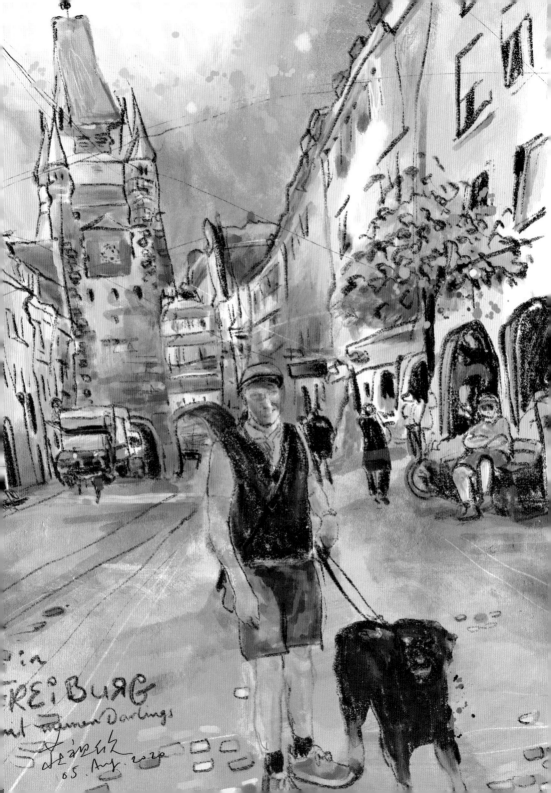

in
FREiBURG
mit meinen Darlings
05. Aug. 2020

小鎮的 Oreo 餅乾屋
都有三、四百年歷史了，
歪歪斜斜的，卻也堅堅固固。

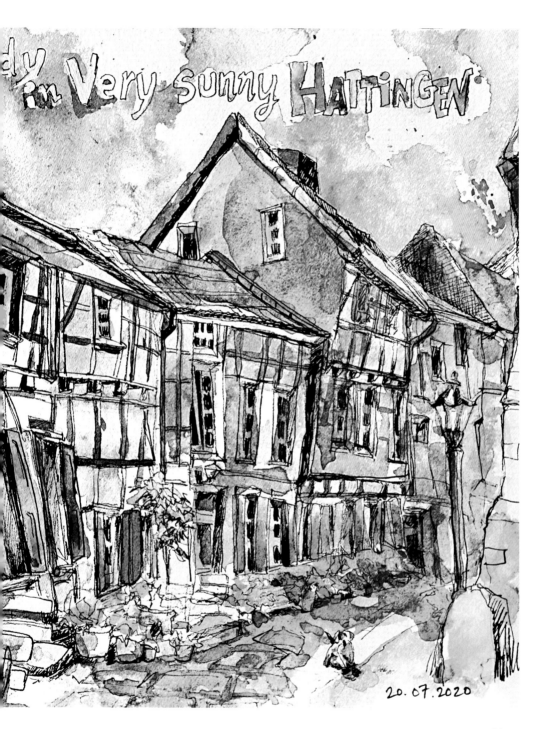

in Very sunny HATTINGEN

20.07.2020

81

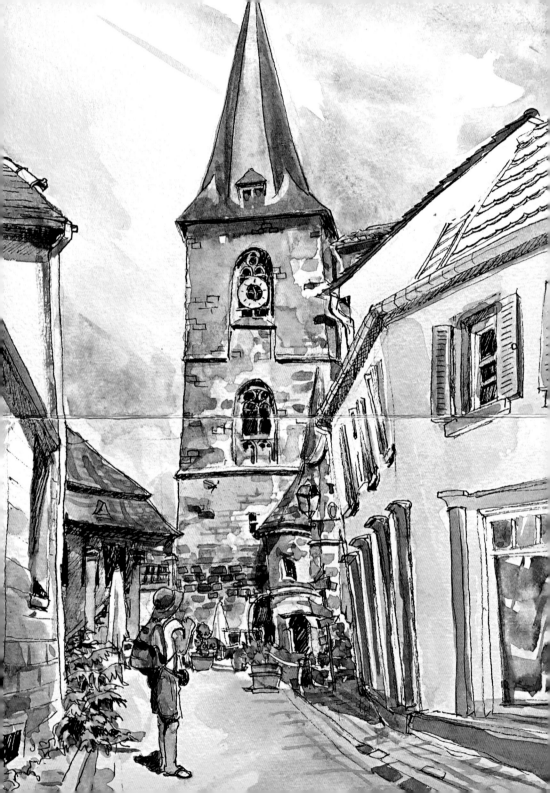

小鎮沒有幾條大街，但是條條通往教堂。

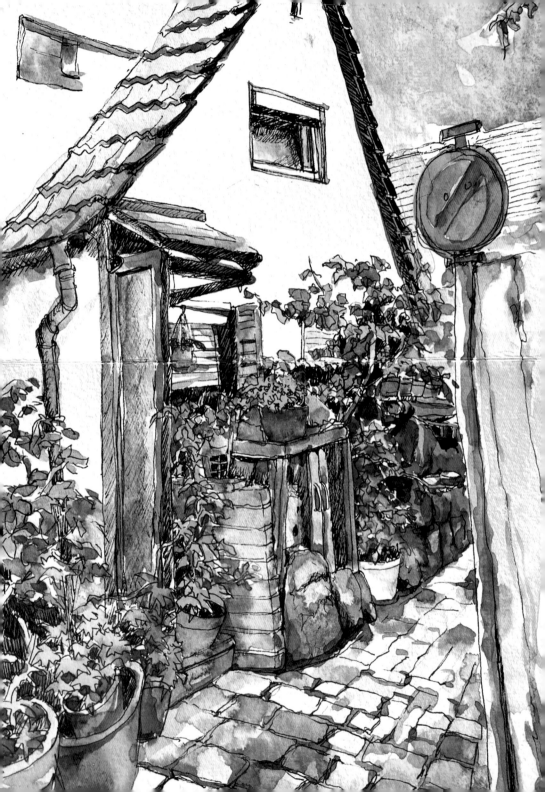

房前堆滿了東西，連門口都堵住了，
但似乎還是有它亂中有序的情調。

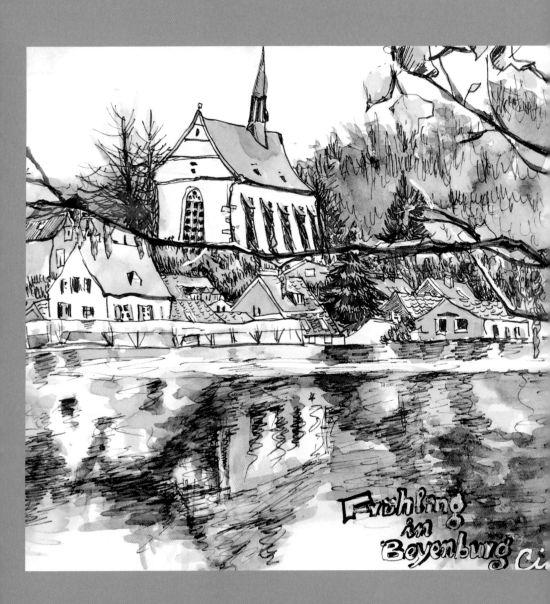

　　開車經過鄰近的「白煙伯格村」，哇～美到我差點忘記呼吸！忍不住停下來用簽字筆快快素描，回家再亂上色。春天的早晨，整個村子都沉浸在水藍和淺紫裡，留下了驚鴻一瞥的印象。

人人都是建築師

　　克莉絲汀拜託我畫她家的後院很久了，她的家是典型德國人的夢想產物。

　　在德國，人工很貴，所以大部分中產階級都盡量省錢，不願意請工人。等到他們攢夠了錢，就會買個新房子的空架子或百年老屋，自己動手鋪地板地毯和磁磚、刷牆壁、安裝水電管線、裝潢廚房和浴室。

　　德國人搞定一個房子歷時之長，有時比一場婚姻還久。他們一邊上班賺錢，一邊打造一個個房間、走廊、門窗，從丈量、選購材料、安裝到施工，一切都是慢慢來。他們的車庫裡堆滿了工具和建材，把每一個假期、每一分積蓄都貢獻給未來的房子，歷經數十年的工程，也不足為奇。有時房子尚未完成，主人因轉換工作地點不得不搬家，就把半住家、半工地的房屋賣掉，讓下一個住戶繼續進行，自己則去異地築巢，重新開始。

　　有時候，一個夢做久了，也可能會變成噩夢。我見過有德國人房子裝修了十年，把共同築夢的家人築成了仇人的例子。有個在半工地住家住得

不舒服的老婆為了洩憤，就跟打零工的工人偷起腥來，工人在衣櫃設了可以藏匿的機關密室，當男主人毫無預警地回家時，他抓了衣褲就躲進衣櫃裡。後來房子終於完工，這位太太索性就和工人私奔了！她跟情人一起去裝修別人的房子，再把藏匿機關的衣櫃設計傳授給其他住在工地覺得寂寞的家庭主婦們。

當然，克莉絲汀的房子沒有這些八卦，卻是間二十幾年來沒停止修修補補、加蓋拓寬的補丁屋。他們有幾年感到厭煩了，就休息兩、三年，把存下來的錢花在遊輪和酒店上。等到有一天覺得假期度夠了、休息足了，又開始摩拳擦掌地逛建材行，想在陽台加蓋溫室或在花園裡打造一間樹屋。

我家小兒子龍龍最近剛搞定他的學生公寓，他第一次自己裝窗簾、壁燈、書櫃，弄了一整個暑假。等他大功告成，我才帶著水桶、抹布、清潔劑去幫忙打掃，替他補充居家用品，結果發現牆上坑坑窪窪的，有好幾個破洞。問他是怎麼一回事？他說，因為沒算好距離就貿然打洞，打錯了。不過，這不打緊，建材行有賣補洞膠，下次買來塗一塗就好了。

就這樣，小龍也開始踏入德國人一輩子都在築巢的做工生活了。

德國諺語之聯想

撒珍珠給母豬

　　有一次，我不小心用了整整一瓶一百歐元的紅酒來燉雞，結果老同學說我「焚琴煮鶴」。他的意思是我不識貨，浪費了美酒，好比一句德文諺語 "Perlen vor Säue werfen"（撒珍珠給母豬）。如果浪費的是藝術或感情，就叫做「對牛彈琴」。

　　殊不知，價值自在人心，別人眼中的珍珠也許我視為糞土，《紅樓夢》裡的絳珠草和通靈寶玉若不是被甄士隱碰到，也不過是漫山遍野中的野草一株和亂石一粒。

　　覓得知音，就是在豬圈裡遇見喜愛珍珠、在牛群裡找到懂得琴韻的同好；而懷才不遇，就好比賞鳥人在滋味無窮的法國名菜面前痛哭：怎麼把鶴當成雞給煮了？

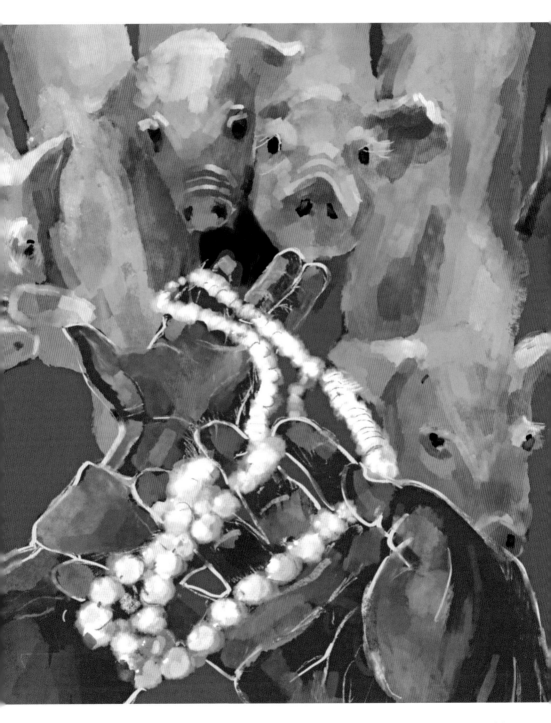

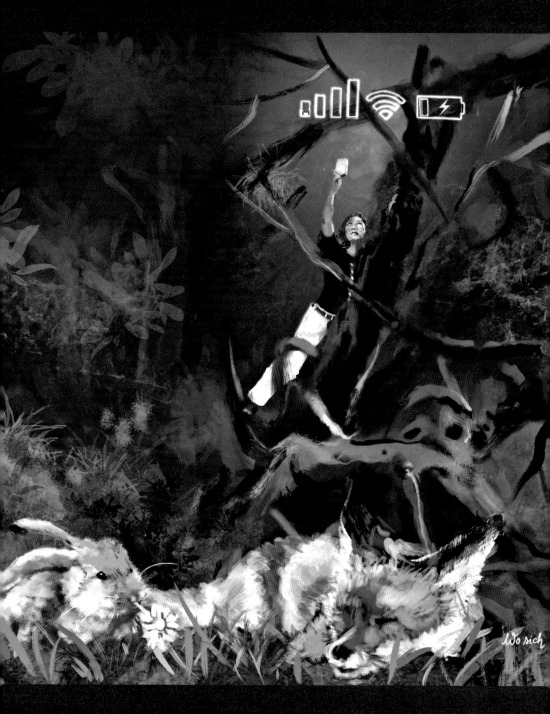

在那個狐狸跟兔子道晚安的地方

德國有句諺語："Wo sich Fuchse und Hase gute Nacht sagen"（在那個狐狸跟兔子道晚安的地方），是指人類文明從缺的荒郊野外。

我是在台北市繁華高樓裡長大的孩子，住家旁邊就是人聲喧譁的大馬路，晚上睡覺時若聽到窗外傳來飆車族的引擎呼嘯聲、救護車的警報聲，就像是證明這個世界正常運轉的催眠曲，翻個身繼續睡。

以前在台灣，去山裡健行、露營、捉蝦釣魚，好玩歸好玩，但少了霓虹燈、車水馬龍和烏煙瘴氣的街景，就覺得不踏實，心中莫名忐忑。「我愛山居，住在大自然裡……」不過是歌詞罷了，真正住在大自然裡，應該是不習慣的。

可是，上帝偏偏安排我這個城市獵女來到德國森林定居，轉眼已過了四分之一個世紀。我記得剛搬來的時候，剛好先生出差，半夜經常失眠。由於四周環境實在太安靜了，除了月亮爬上枝頭、憐我寂寞的嘆息聲之外，什麼都聽不見。我拜託媽媽把台北市夜裡的引擎聲、救護車警報聲都錄下來寄給我，讓我睡前放來聽，幫助入眠。

那時我還不會開車，每天提著菜籃穿越森林小徑，冒著雨雪去買菜，再一個人扛著大包小包回家，來回要走兩個多鐘頭。我不想念台北繁華大街上的霓虹燈和車水馬龍，只一心期盼趕快回到家，炒兩盤菜餚來慰勞自己。

那時候，蓊鬱森林裡的深處隱藏著一間小廚房，循著電鍋飄散的米飯香、鐵鍋裡蔥蒜爆香的味道，就可以回到文明的所在。

嚇壞了的兔子

德國孩子欺負人的時候，常罵人家是 "Angsthase"（嚇壞了的兔子），有膽小鬼、懦夫的意思。被罵的孩子覺得丟臉，往往硬是要逞強，來證明自己勇敢。

德法混血的年輕大學同學說，在法文裡，這句嘲笑話相當於 " La poule mouilée"，笑人家是羽毛濕透又不會飛的膽小雞。「可憐蟲？」德國人這下子愣住了，「為什麼是蟲呢？」

為了跟他們解釋，我只好畫下了可憐蟲。

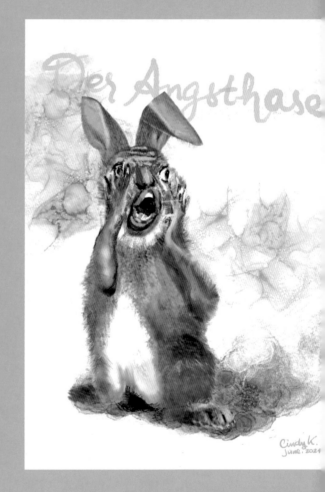

我聽了大喜，「對呀，這個說法我們中文裡也有，就是『落湯雞』。」不過，當我們說人是「落湯雞」的時候，是不帶嘲笑意味的，充滿了同情。因為被淋濕的雞，真的是一隻 a poor insect（可憐蟲）啊。

　　「可憐蟲？」德國人這下子愣住了，「為什麼是蟲呢？」

　　為了跟他們解釋，我只好畫下了可憐蟲。

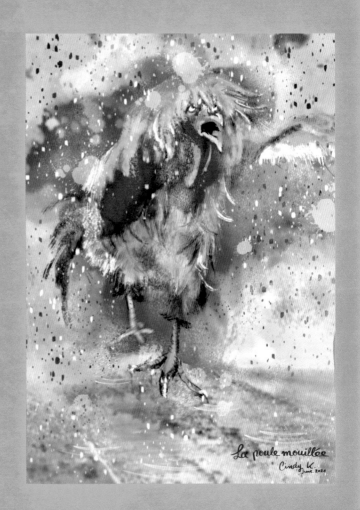

La poule mouillée
Cindy K.
June 2021

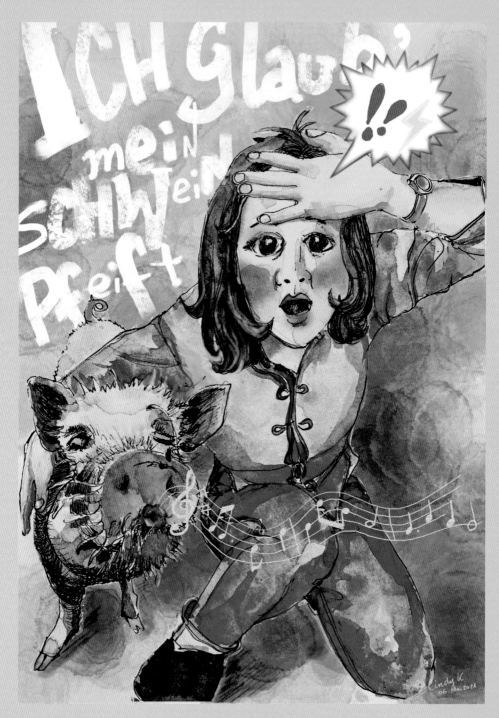

我的豬都要吹口哨了

當德國人說 "Ich glaub, mein Schwein pfeift!"（我的豬都要吹口哨了），等於華人說的「太陽打西邊出來了！」意指：實在是匪夷所思，不可思議。

據說英文裡面也有類似諺語，比如說 "I'll teach my pig to play flute"（乖乖，不得了，我得教教我家的豬吹笛子了！）

我小時候是外婆帶大的，據說我不到 1 歲就不用包尿片，因為外婆只要捧著我的小胖腿「噓噓～」，吹兩聲口哨，我就會乖乖尿尿了。

德國媽媽也愛用「吹口哨」這招來安撫哭鬧不休的孩子。她們會對孩子說：「哦，乖乖寶貝不哭嘍⋯⋯」

我好幾次見到德國媽媽「噓噓噓」地吹著口哨哄孩子入睡都覺得匪夷所思，直喊：「真是怪事了！孩子怎麼不尿尿呢？居然睡著了！簡直是太陽要打西邊出來了吧！」

德國媽媽問我：「妳在嘟囔什麼中國話呢？」

我把這句話翻譯成德文給她聽：「真是不可思議呀，我的豬都要吹口哨了！」

她皺皺眉，一臉不解地說：「我可不是妳的豬呀！」

瓷器店裡的大象

　　我是個很容易得意忘形的人，不是因為有什麼令人得意的事，而是一大堆奇妙想法總喜歡在我的腦海裡亂冒出來，令我手舞足蹈，頓時犯了失心瘋，不知不覺就會丟下手邊正在做的事，一頭熱地栽下去。

　　後來才知道，這種手舞足蹈、得意忘形的樣子，德文諺語形容是 "Wie ein Elefant im Porzellanladen. Like an elephant in a china shop."（瓷器店裡的大象）

　　第一次聽到這句話時我有點錯愕，問安德烈：「這是啥意思？」

　　他說：「就是說妳的意思！」

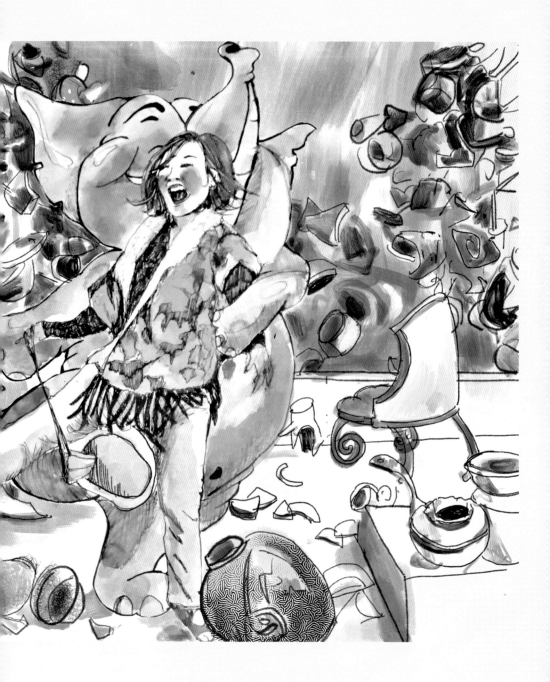

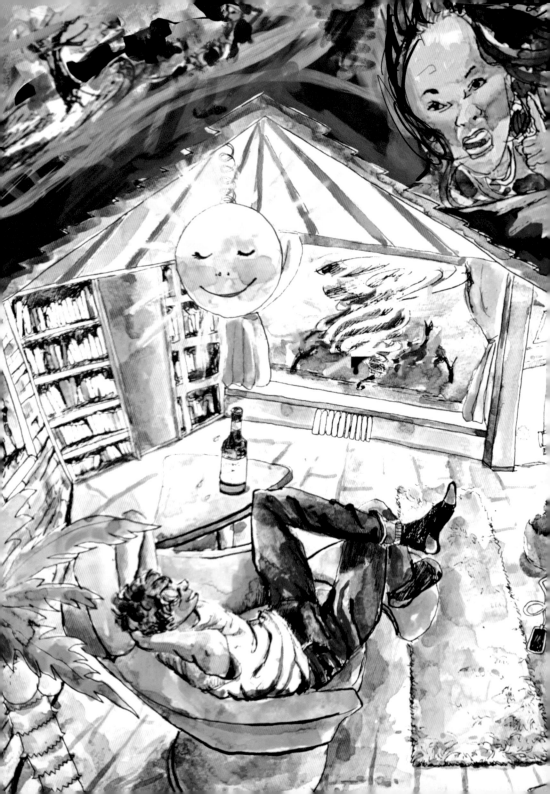

無暴風雨的寧靜屋

龍龍：媽，我去發比昂家打電動嘍，拜拜！

我：最晚 6 點半要回來，等你吃晚飯喔。

龍龍：蛤，6 點半就要回家噢？那，可不可以找發比昂來我們家一起吃晚飯呢？

我：嗯……我看看，應該可以，多炒一道菜就是了。怎麼？他媽媽不在家，沒人做飯嗎？

龍龍：對呀，發比昂這下可舒服了！他家現在是 "Sturmfreie Bude"（無暴風雨的寧靜屋）。

我：什麼意思？

龍龍：這個德文諺語，妳不懂啊？意思就是說，他媽媽不在家，沒人興風作浪地罵人、嘮叨，大喊「襪子不要亂丟！」、「鞋子給我拿到鞋櫃裡放整齊！」、「叫你把房間收拾好，怎麼還沒動？」、「你過來幫我抬這個！」、「把那個也搬到那邊去！」、「哎呦～音樂關小聲點！不然怎麼叫你都聽不見欸！」

我：意思就是說，你們把媽媽的管教、罵人比喻作龍捲風、颱風、海嘯？

龍龍：嘿嘿……是滴，發比昂他家目前風平浪靜、風和日麗，所以約了我們一票哥兒們，去他家打電動。唯一的缺點，就是肚子餓了，沒人做好吃的。

我：所以你就想把他約來你家的暴風雨區吃晚飯？

龍龍：嘻嘻，我媽媽好聰明。我走啦，妳呢，就在廚房裡盡情呼嘯、打雷閃電、颱風下雨吧！我 6 點半準時帶發比昂回家吃飯噢，bye ～！

喉嚨裡有隻青蛙

"Ein Frosch im Hals."
（喉嚨裡有隻青蛙）是什麼意思呢？

感冒末期，喉嚨不再燒灼疼痛，只在聲帶上結了個乾疤，就像是池塘裡綻開的荷葉，被烈日曬得捲起，吸引了青蛙的駐足。

彆扭暗啞的蛙鳴，暫時代替了我原本渾圓的聲音。

惱人的單位詞／數量詞

有位學過中文的德國人跟我說，他覺得最大的挑戰，莫過於中文裡的單位詞和數量詞。若不是從小在這個語言的環境薰陶下長大，想要把這些單位詞死記硬背下來，實在要命！

記得有一次我跟安德烈說：「XXX 很慘，欠了一屁股債。」

「蛤？什麼屁股？」他問。

「噢，屁股在這裡要當單位詞用，就是一堆債的意思。但是『堆』字嫌普通，改用『屁股』，畫面就鮮活起來了，好像債主都追著他屁股後面跑似的。」

「嗯！」安德烈努力記下新學的單位詞，喃喃自語地說：「一屁股、一屁股、一屁股的債……」

過了幾天，草原上有農家在施肥，一開窗戶就得捏住鼻子，「矮油，這股味道臭死了！」

「什麼屁股味道？」

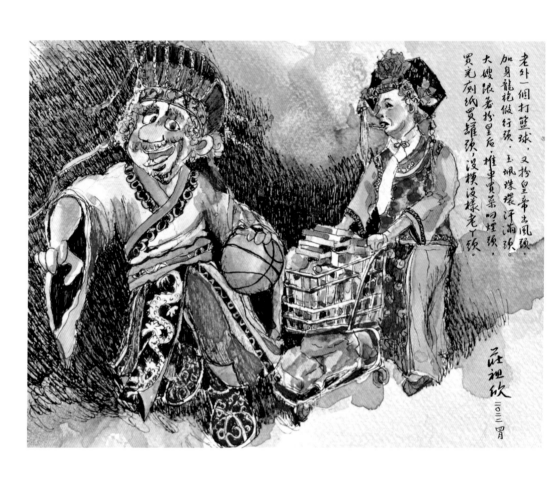

買完刷紙買罐頭，沒模沒樣老丫頭。
大嫂跟著扮皇后，推車貫菜叼煙頭。
加身龍祀做行頭，玉珮珠環汗滿頭。
老外一個打藍球，又扮皇帝出風頭。

莊祖欣
二〇二二

「不是屁股啦，是一股味道，『股』是味道的單位詞。」

「中文太難了啦！那麼多單位詞！」

「是啊，瞧你一臉茫然的。」

「一臉什麼？」

「茫然啊。就是很 lost 的意思啦。」

「噢，那，臉是茫然的單位詞嗎？」

我充滿同情地看著他，看來學中文對安德烈來說真的太不人道了。

中文還有很多不合邏輯的單位詞，讓德國人學起來倍覺煎熬，比如說鐘頭、禮拜和月得用「個」做為單位詞，例如：一個鐘頭、這個禮拜、下個月，但是分鐘、秒、天跟年則不用「個」做單位，例如：一分鐘、一秒鐘、一年、一天，過兩年、前兩三天。但是，若把「天」換成同義字「日子」，又得用「個」做單位了。

中文的單位詞，一個、一根、一支、一隻、一本、一條、一顆、一粒、一頭、一匹、一朵、一張……到底哪個單位詞配哪個名詞？是外國人學習中文的第一道關卡，就算把基本的單位詞記清楚了，層出不窮的「變化球單位詞」仍讓初學者應接不暇。到底是一張圖還是一幅圖？一個輪子和一輪明月的「輪」既可做名詞，又是充滿畫面的單位詞；一彎新月、一月彎刀，「彎」跟「月」你來我往，互做單位詞。一片葉子、一片夜色、一片心意，讓人不禁懷疑，心意和夜色真的這麼片狀嗎？我覺得我心意強烈的時候很 3D 耶！

中文裡單位詞的運用縱然有文法結構的必要性，但是懂得玩單位詞，就可以給文字添加畫面。據說明朝的才子解縉年幼時曾為家裡的豆腐攤寫了一道門聯：

門對千竿竹，家藏萬卷書。

說到竹子，千根竹、千株柱、千枝竹都可以，偏偏解縉用的是「千竿竹」；說到書，萬本書、萬冊書也可以，但是解縉卻選用「萬卷書」。這一竿竿、一卷卷的形狀、顏色，甚至氣味，就在讀者的眼前和鼻尖活靈活現起來了。

再來看鄭板橋的「梅園飄雪」詩：

一片兩片三四片，五六七八九十片，
千片萬片無數片，飛入梅花總不見。

我住在雪國，非常清楚雪花可不見得都是一片片地落下，有時是一粒粒、一朵朵，有時是一縷縷、一絲絲，這些單位詞豈止是單位而已！它不但描繪了雪的形狀和濕度，還暗示了觀雪人的心情。如果雪花是一絲絲，鄭板橋的詩可以這樣改吧：

一絲兩絲三四絲，五六七八九十絲，
千絲萬絲無數絲，飛入髮絲皆成詩。

如果是一朵朵，就這樣改好了：

一朵兩朵三四朵，五六七八九十朵，

千朵萬朵無數朵，飛入大衣冷死我。

單位詞傳遞了詩意及畫面感，但還是得看詩而定。這首卓文君寫給司馬相如的相思信箋，單位詞用的很彈性，我覺得美極了！

一別之後，兩地相思，只說是三四月，又誰知五六年？七弦琴無心彈，

八行書無可傳，九連環從中斷，十里長亭望眼欲穿，百思想，千掛念，

萬般無奈把郎怨。

我一片心意，要安德烈聽我講詩：「一別」得說是「上一次別離」，「二地」則是「兩個地方」，「三四月」可不是 March 或 April，而是「三、四個月」，這些都沒問題，但當我翻譯到「萬般無奈」，就是 ten thousand kinds of helplessness（十個一千種的沒辦法），他搖搖頭說：「Cindy，妳比她厲害多了，妳總是有辦法的！」

翻譯中的信達雅

　　最近受出版社之聘，校對一本德翻中的書。

　　德文（如英文）翻譯成中文一大癥結就在於「主詞」。比如說，看到以下的句子，怎麼讀就覺得不對勁：

　　（摘錄一段目前正在校對的德翻中譯文）「我的朋友把我從水中拉出來後，我就知道，我今生將半身不遂了。我即使當時還不能理解，我接下來還能幹什麼，可是我後來很快就找到答案了：我可以用我的人生給予一個例子……」

　　這個句子到底哪裡怪怪的？是不是太多「我」字？如果把其中七到八個「我」字拿

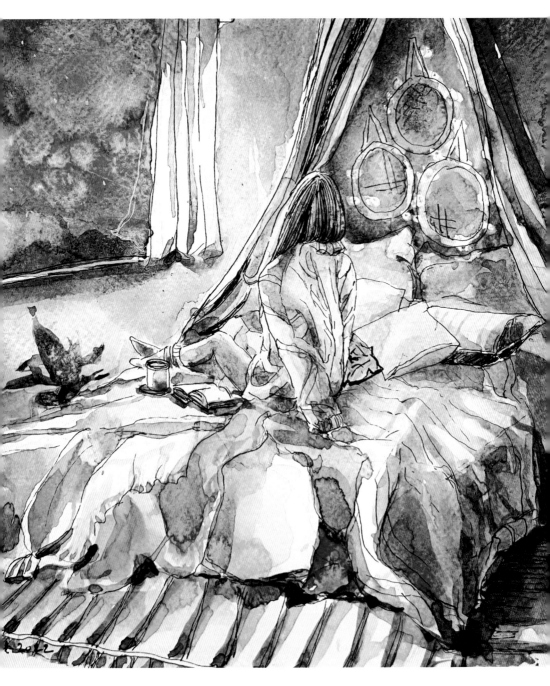

掉，是否就會好多了？

　　德文和英文一樣，每個句子都有主詞，如果逐字不漏地翻譯，就會出現這樣拖泥帶水的文字。反觀中文，只要讀者明白文章中哪個角色在說話，就不用每個句子都加上「我」、「你」、「他」的字句。

　　我曾在英文版的《中文詩詞欣賞》中讀到以下詩句：

I descry bright moonlight in front of my bed.

I suspect it to be hoary frost on the floor.

I watch the bright moon, as I tilt back my head.

I yearn, while stooping, for my homeland more.

　　李白的原詩〈靜夜思〉：「床前明月光，疑是地上霜。舉頭望明月，低頭思故鄉。」本是完全「無我」的，可是一讀便知：講話的人是詩人自己。那個「床前」，自然是他的床，「舉頭」是他的頭，「故鄉」也必然是他的故鄉，實在沒必要一一點明主詞。而英文的譯句每一句都以 "I"（我）開頭，因為英文句子裡若少了 "I" 做為主詞，句子就不成立了。如果把英譯詩句再翻譯成中文來看，就會出現這樣累贅的句子：

「我看到我的床前明月光，我疑是地上霜，我舉我的頭望明月，我低我的頭思我的故鄉……」

　　偏偏，我校對的譯稿裡，充斥了這樣「我」沒完沒了的句子，讀得我快累死了！

再者，「是……的」的用法。中文的形容詞通常不需要 be 動詞的輔助，I am tired（我很累），you are beautiful（你很美），he is tall（他很高），譯成中文時理應省略 be 動詞「是」，不用說我是累的、你是美的、他是高的，但是坊間西洋文學的中譯本，總是充斥了一大堆「是……的」句型。

　　以下面《叔本華》的金句為例：

　　Das Glück gehört denen, die sich selbst genügen. Denn alle äußeren Quellen des Glückes und Genusses sind ihrer Natur nach höchst unsicher, misslich, vergänglich und dem Zufall unterworfen.

　　雖然忠於原文，但讀來極度拗口的翻譯如下：
「快樂是屬於那些懂得自給自足的人們的，因為一切外在的愉悅和享樂的來源就本質而言是不穩定的、尷尬的、稍縱即逝的，而且是臣服於偶然之下的。」

　　這位譯者若讀懂了原文，再用簡明的中文講一遍，讀者閱讀起來就親切易懂多了。

　　「懂得自給自足才會快樂，因為一切求之於外的愉悅和享樂稍縱即逝，又消長不一。」

　　關於「是……的」的句型，中文跟日文就比較相近。我記得多年前認識一位在東京念女子大學的豪放女生，她自誇情人多不勝數，而且夜夜春宵。我日文不好，就用英文問她：「父母親知道妳的開放性生活嗎？」

她的英語回答實在太經典了，換成以英文為母語的人，可能還聽不懂：

Mother is know, father is don't know.
媽媽是知道的，爸爸是不知道的。

所以，不是不能用「是……的」句型，而是不能濫用。讀日翻中的翻譯文學就輕鬆多了，就算英文講錯，我們也聽得很順溜。

「主詞」的翻譯還有另一個問題：日文和中文裡面都喜歡用「第三人稱」來進行禮貌、謙遜的談話，比如學生拜訪老師的時候說：

「學生給老師帶了點心來，老師想吃一點嗎？」

老外若不懂得中文裡謙遜的稱謂規則，不說：「我」帶了點心來，「您」想吃一點嗎？而直接把上文譯成英文，就會變成這樣：

The student brings the teacher some snacks, does the teacher want to try?

他們絕對讀不懂，其實是「你」和「我」面對面的對話，而誤以為作者在形容一個學生和一個老師的見面寒暄呢！

所以，各位翻譯家們，翻譯三大要領「信、達、雅」，不是把一個一個字轉換成中文就是「信」了！請用純正中文的表達方式。「雅」不「雅」是其次，請務必做到「達」！畢竟你們擔負了讓讀者輕鬆看懂西洋文學和思想的責任啊！

大媽海盜

我跟德國朋友講述我妹妹去年被中國小粉紅在網路攻擊,他們想出了一個最惡毒的字眼「陪睡丫頭」,找不到相應的德文翻譯,只好拐彎抹角地解釋,仍然翻譯不出中文裡的鄙夷味。

德國朋友聽得有點不耐煩了,就做出了總結,「妳的意思是說,就像我們德國人罵女人笨牛(blöde Kuh)或笨羊(blöde Zicke)一樣,是吧?」

蛤?笨牛、笨羊?我大笑!

比笨牛笨羊還糟糕的,我被罵成「大媽」(große Mutter)。我妹被罵成「丫頭」,縱然地位不高,但畢竟是夫人被打入冷宮變成的可憐丫頭,而大媽就真的粗鄙又惹人厭了。

蛤?為什麼?德國朋友這下子懵了。

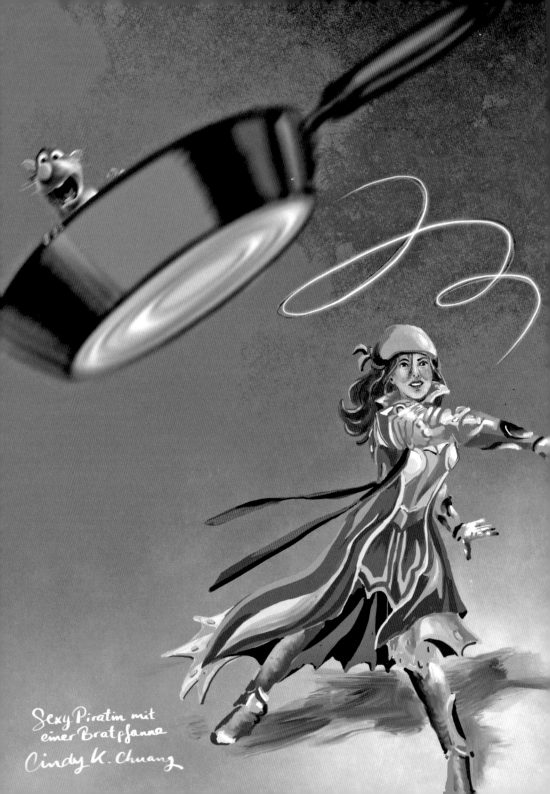

Sexy Piratin mit
einer Bratpfanne
Cindy K. Chuang

我說，沒錯，罵這個真的該被全人類恥笑，因為誰不是媽媽所生的？媽媽本來就最大，「大媽」應該是「母儀天下」的同義詞，怎會變成罵人的字眼？問題是，他們口中罵的「大媽」意指生過孩子、操持家務的中年婦女，理所當然地一臉橫肉、又肥又醜，人見人踹。而這種大媽既不害臊也不矜持，路見不平，抬腿就飛來一腳迴旋踢。

「那很好呀！」我的德國閨密各個聽了摩拳擦掌、興奮不已，立志都要做大媽。

跟閨密們聊完後，我突然想起該怎麼做插畫功課了！題目是以炒菜鍋為武器的女海盜。這個女海盜身經大風大浪，幾度化險為夷，她為家人做牛做馬（偶爾發呆，所以當片刻的笨牛笨羊也不足為奇），數十年如一日，在鄉下過日子。平常她忙著整理家務和院子，抓完老鼠，遛完頑皮狗，還能通水管、修馬桶，換下家居服就能上台演唱一曲「洋娃娃之詠嘆調」。

大媽手上拿著這只炒鍋十分得心應手，用在烹飪上，能立刻「刷刷刷」地炒出五、六樣拿手好菜；用在維護女性尊嚴、職業平等上，「啾啾啾」就能飛快擲出，砸爛千萬支壞嘴巴！

從禮貌看 兩種民族性

幾年前,我跟一群德國女性友人聊天,聊到「什麼是妳覺得務必把孩子教好的首要任務?」

我說:「待人接物要有禮貌,會打招呼、會答謝、道歉。」講完偷偷瞄了安雅一眼。

安雅的孩子從不叫人,撒賴撒嬌要東西,拿了就走,也不說謝謝;見了外人就躲在媽媽背後扭扭捏捏的,做媽的她也不糾正,還笑瞇瞇地任由兒子去。依我的標準,算是沒把孩子教好。

當我說最重要的是教導孩子禮貌,幾個在場的女朋友反而感到訝異,「禮貌啊?是滿重要的啦,但怎麼會覺得是最重要的呢?」

安雅說:「禮貌就是社交的規範,大家在規範中行事,就可以減少摩擦、心平氣和、事半功倍,是很好啦。但我覺得最重要的是,保持孩子直率的真性情,我不想用過度的禮節來框住孩子,不想讓他太早社會化。」

她們的意思就是說,「禮貌」這東西太過表面,少了點誠意,只是把請、謝謝、對不起掛在嘴邊,但是心中沒有尊重與愛,是本末倒置的做法。接

著她們紛紛說出，在她們心中，覺得教導孩子最重要的價值為何：知道自己要幹嘛，只要不妨礙別人的自由，懂得大膽創意地去實踐。所以，應該訓練孩子獨立自主、言之有物。

「禮貌」這東西太表面，缺乏誠意？這讓我又想起另一個故事。

多年前，我和一位德國醫院中醫部門從成都請來的駐診女醫師成為朋友。由於我小時候是成都籍貫的外婆帶大的，當中醫師跟我講四川話時，倍感親切。

有一天中醫師打電話給我，說德國同事待她不友善，言語態度傲慢，尤其是管理行政的女經理，「她在鬥爭我，想把我鬥垮了，好安插別人進去。」

「鬥爭」這個詞從她嘴裡說出來，彷彿我讀過的文革小說拍成了電影，在眼前上映。接著，她跟我訴說德國同事和那個女經理如何給她臉色看，聽得我也同仇敵愾起來，鼓勵她找院長談談，不能白白受欺負。

她說：「哎呀！算了吧，我在這兒無依無靠、沒關係沒人脈的，受委屈是天經地義的事，哪有人會為我出氣呢？」

「我呀，我就為妳出氣！我最看不慣那些自以為是的日耳曼人了。這事就包在我身上，我去找院長，讓妳跟他約個時間聊聊。別怕，到時候我會陪妳，妳就把剛才跟我說的內容重講一遍，我在一旁給妳翻譯就是了。」

我跟院長提及中醫師遇到種族歧視與職場霸凌，院長覺得不可思議，同意抽空和她碰面，並請我做翻譯。

好不容易約到了院長，到了約定的那一天，中醫師從口袋裡拿出講稿，清清喉嚨，挺起胸膛，似乎準備發表演說。

即使聽眾只有我和院長，她仍用奧運會報幕司儀的口吻，說：

「尊敬的史蒂芬院長大人，這次勞駕您在百忙中抽空跟我會面，本人感激不盡，也謙卑地學習到德國人做事的敬業精神。

本人在貴醫院看診三個月以來，受到各方諸多的幫助，一面勤懇行醫，一面學習優秀的德國文化，深覺受益匪淺。每週彙報於本來所屬的成都總醫院，都不忘提及豐富的學習心得。本人代表全成都中醫院同仁向您致上最高的敬意，誠心祝頌中德兩國文化交流的友好關係。」

blah blah blah……我在一旁聽了傻眼。

這場冠冕堂皇的演講沒完沒了，對於她所受到的不公平待遇則隻字不提。最後她說，特別感激當地華人 Cindy 的友誼，藉由我的牽線，讓她有緣跟院長當面閒話家常，對院長無微不至的關切，表示至高的謝意。

講完了。一個字都沒聽懂的院長，一臉好奇地瞅著我，等著我翻譯。

這下子叫我怎麼翻譯呢？德文裡有這麼多歌功頌德的廢話嗎？這不是陷我於不義？叫我編出茲事體大的理由約院長來，就為了聽妳講這些不著邊際的感謝詞……

這兩件事讓我深刻體會到民族性不同，所造成的文化差異。

最近讀了英國哲學家 Bagging,J.（朱利安‧巴吉尼）的《How the World

Thinks》（世界是這樣思考的），他提到西方民族重 reason（理性），儒道文化影響下的中國重 harmony（和諧），印度則重 karma（因緣、業障）。這些不同的價值觀深植人心，使得在這個大環境下成長的人們自然而然地服從遵行。任何西方的販夫走卒都遵從「理性」的價值，所以愛辯證、愛講邏輯，喜歡伸張個人意識，敢於特立獨行；華人社會則盡量維護「和諧」，以面子為重，避免傷和氣。印度則以「善惡、因果、報應」來解釋貧富貴賤，也是他們處世應對的人生態度。

中國人向來喜歡禮尚往來，即使心有芥蒂，在還沒撕破臉之前，也盡量不去講不好聽的話。因為面子在，就有挽回裡子的可能，誰不給面子，硬要據理力爭，拿出證據咄咄逼人，即使贏得勝利，仍是破壞和諧的行為。倘若撕破了臉，弄得兩敗俱傷，對誰都沒有好處。不是嗎？

願不願意戴口罩關乎於很多的文化因素

新冠疫情之初，德國人不戴口罩，有些專家學者還指出，戴口罩對防疫無效。但是三個月之後，德國政府頒布了口罩令。自 2020 年 5 月 1 日起，戴口罩就成為生活的一部分，進出公共場所，沒戴口罩是不可能的事。

歐洲人看不慣戴口罩，就像看不慣穆斯林女人遮頭蒙面一樣，覺得那是一種非得掙脫不可的束縛和壓迫。

早在五、六年前，我就讀到一篇德國人寫的報導，說亞洲人好奇怪，就算沒感冒、沒過敏，也愛戴口罩；亞洲年輕人甚至覺得口罩遮住半個臉很酷，令人百思不得其解。

不光是不舒服、不習慣而已，德國人會把戴口罩解釋為：看不清楚五官，就讀不出表情，等於不誠懇、不大方，這種人的底細因為摸不清楚，看起來心機很重，最好避而遠之。

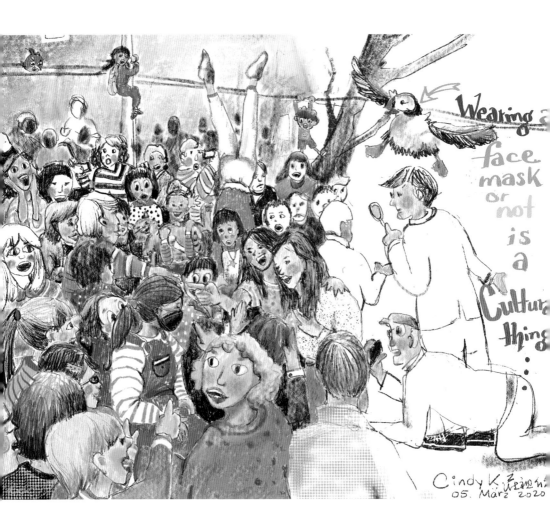

Wearing a face mask or not is a Cultural thing...

Cindy K. 紀蔚然
05. März 2020

　　一位攝影系的年輕同學跟我說，他恨不得疫情再嚴重一點，這樣也許就會有一、兩個怕死的德國人願意戴口罩了，讓他可以在街上捕捉一些半蒙面路人的畫面。但是他又說：「別傻了，誰會墮落到願意戴那玩意兒的地步呢！」

　　戴不戴口罩，真的是文化問題。

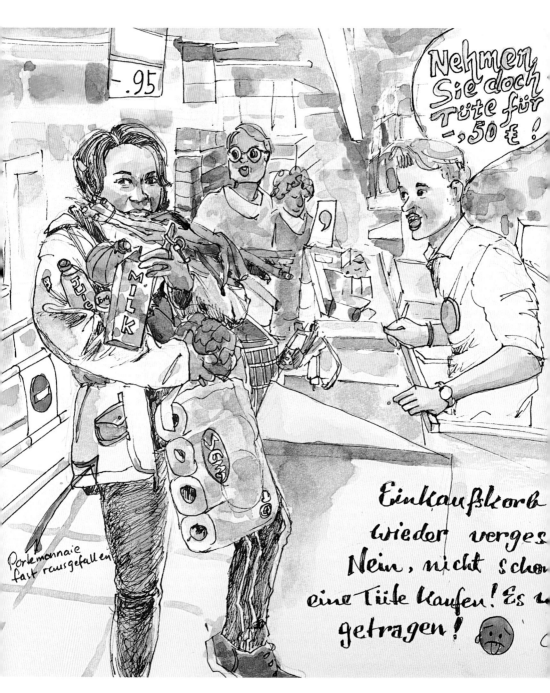

在德國，Covid-19 還沒開始前，可以空手進入超市。Covid-19 蔓延後，規定每個人要推一台購物車才能進入店裡，這種奇景也就消失了。

　　為了減碳，德國購物中心不再提供塑料袋，非要袋子的人可花 50 Cent 購買一個，可是拿塑料袋的人，減碳形象掃地。所以為了顧及心意和面子，忘了帶帆布購物袋，卻仍然堅決不使用塑膠袋的話，此時牙齒就派上用場了！你可以把購買的東西用肚子中的肥肉夾緊，慢慢蟹行移動到停車場。最重要的是，車鑰匙務必圈在手指上，否則到了車子前，再從口袋裡掏出鑰匙，就前功盡棄了。

Cindy 邊走邊畫

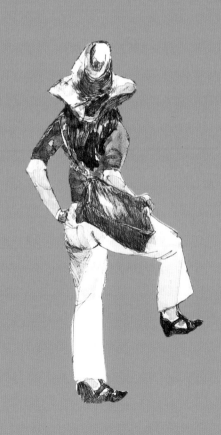

旅行，就是……

對我來說，旅行，就是離開自己住膩的地方，

去別人住膩的地方轉一轉，

覺得別人怎麼過得那麼舒服愜意！

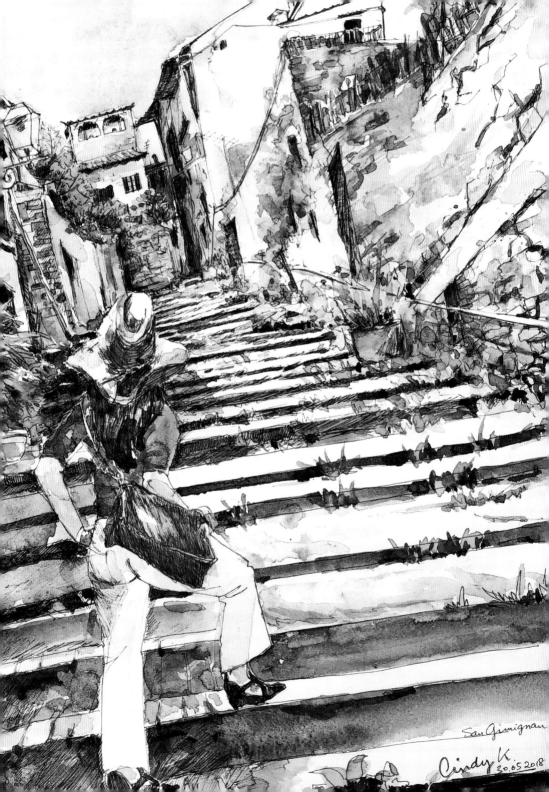

San Gimignan

Cindy K. 20.05.2018

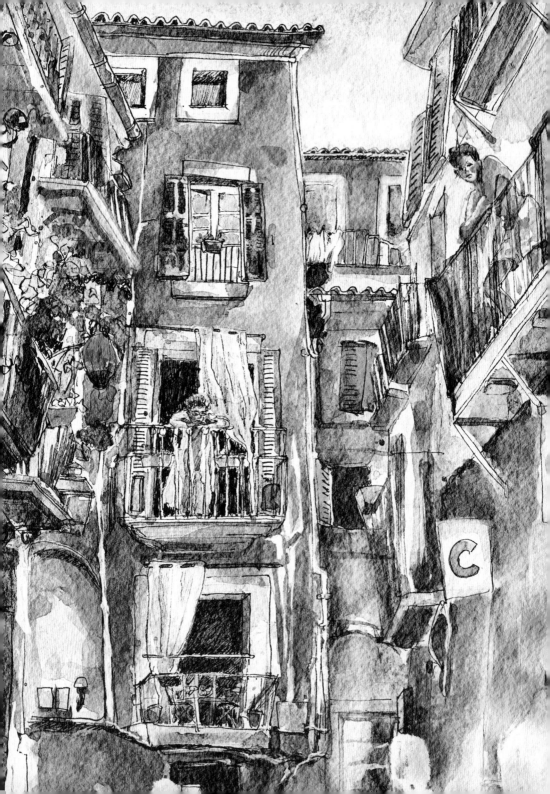

而那些公寓住戶，靠著陽台欄杆往下看，

看到樓下一群趴趴走的觀光客，

真搞不懂他們幹嘛老遠跑到此地來湊熱鬧，到底是有啥好看的啦？

這裡的巷弄就和一成不變的日子一樣尋常又百無聊賴，

我呀，還真恨不得去你那個神祕又遙遠的城市住住看呢！

夢幻台北

　　早上 10 點多，我在爸媽家的附近巷子閒逛，看到攤販、店家們各個卯足全勁，開始為附近上班族的午餐做好準備。我站在一個賣小火鍋的攤位前，看著老闆往一鍋鍋冒煙的高湯裡添佐料、下豆腐、燙肉片，熱氣裊裊升起，腦海裡不禁浮現自己一個人在寒冷又安靜的森林大房子裡熬湯的畫面，要熬多久才有一鍋湯呀？而他忙著顧好二十幾鍋，鍋裡湯濃料多，看起來十分豐盛。

　　「老闆，可以給我來一鍋嗎？」

　　「我們 11 點以後才開始營業噢。」

　　冬陽下的台北，是個幸福到太不真實的城市！

才早上10:30路边的
小火锅攤就用始
热騰之地烧了，一锅
一锅咿嚕咿嚕冒著煙。
老闆忙不逃地準备一锅
添料…

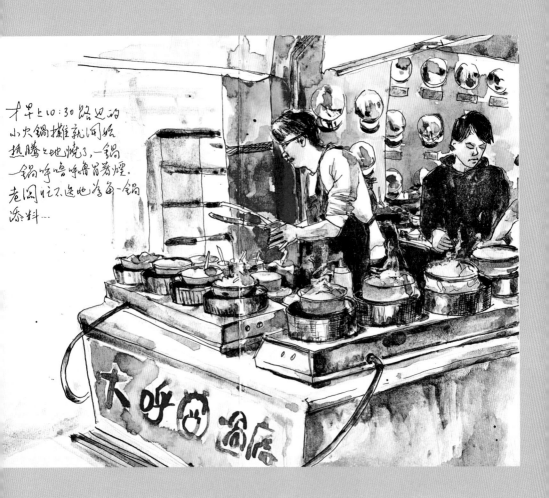

大呼過瘾店

如果每座城市都有屬於自己的顏色，
台北的顏色應該是又花又雜，
很難定調在某種氛圍裡。

泰國觀光客

抵達清邁的當晚，天空正下著雨，到處都濕答答的。我們一家人撐著雨傘進入雜亂無章又坑坑窪窪的市區（以德國人的標準而言），路邊每家小餐館門口都有人在招攬客人，販賣紀念品的攤販擠在原本就狹隘的人行道上，我覺得每樣都好好看。若是我忍不住多看兩眼，小販會問："Where are you from?"接著是："You buy more more, I give you more more good price!"

最後一天，我們來到了全世界都有分店的 Hard Rock Café，坐在舞台前，叫了布朗尼溫熱蛋糕加冰淇淋，全家人一口一口地分食，不知不覺，我的注意力被在台上演出的搖滾樂團給攫住了。

站在舞台後方的胖子貝斯手一臉陶醉，比台前性感高歌的帥哥主唱更能獲得我的青睞，就把他的姿態印在腦海裡。回到台北後，我陪龍龍做數學題的時候才把這幅畫面畫下來。

三個大男生都說，清邁不是他們的菜，不用再來了。但是為了清邁的 Hard Rock 樂團表演，我可以考慮放棄令觀光客流連忘返的紀念品市集，再度光臨！

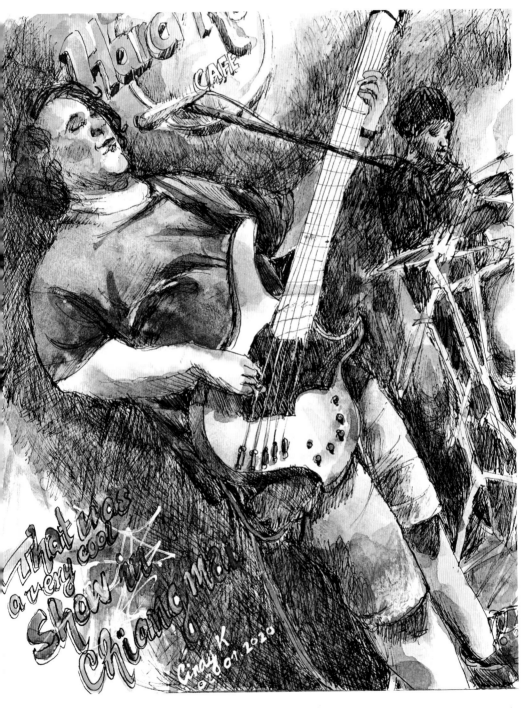

That was a very cool Show in Chiang mai

Cindy K
02.01.2020

135

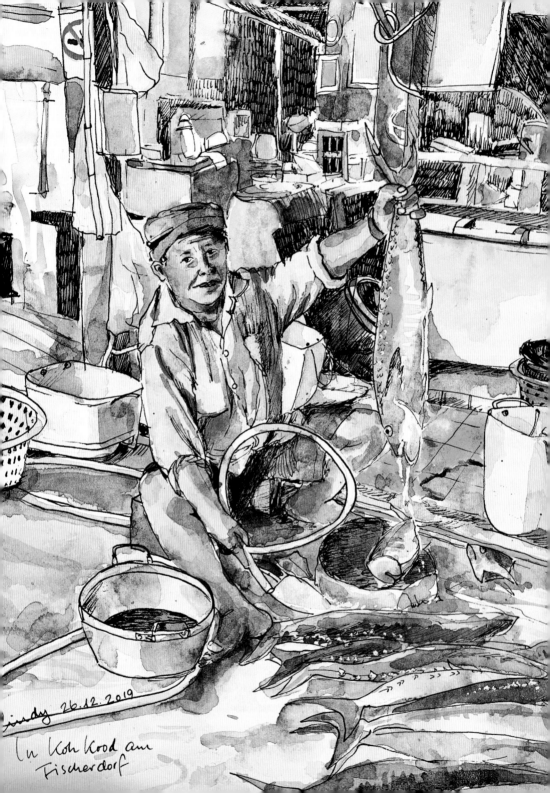

indy 26.12.2019

In Koh Kood am
Fischerdorf

他說：「這條怎樣？又肥又讚噢！」，然後「刷」地一刀就斬去了魚頭，三兩下就把內臟和魚鱗清乾淨，交給裡面的老婆幫忙料理，美味的清蒸檸檬魚很快就上桌了。

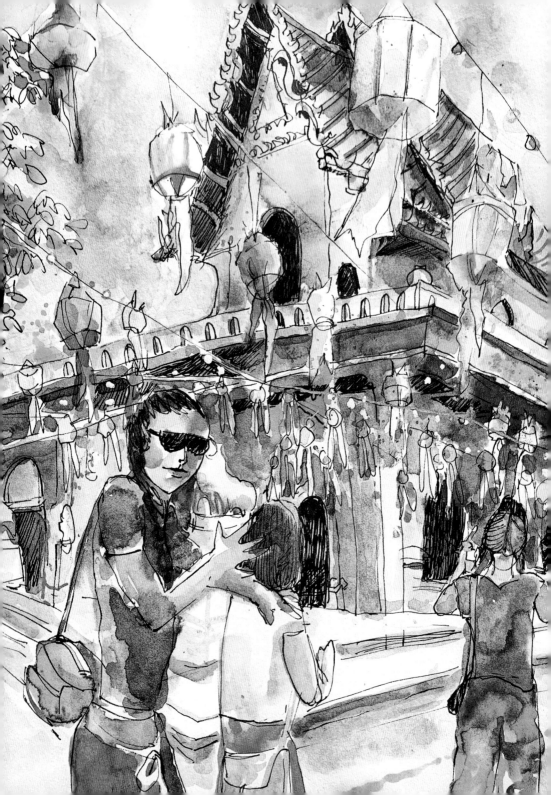

清邁街上商家林立，有花稍寬褲、舒涼長裙、彩石首飾、美麗的羊絨圍巾的小鋪，還有便宜到不可思議的按摩小鋪，令人目不暇給，每家店都想走進去看看；每樣東西都想拿起來，在鏡子前比一比。但是，三個大男生覺得很無聊，催促著我趕快走，他們急著回旅館解數學題、工程學題，回覆年度報表 e-mail。

　　你看，連四周的廟宇都打扮得花枝招展，像要出去玩耍的公主。漫天魷魚形狀的五彩燈籠，勾起了我對魚露、蝦醬、辣椒咖哩的食慾。在廟宇花園內嘰嘰喳喳講個不停、自拍美照上傳臉書的都是女生，而咖啡店內百無聊賴地滑手機的都是她們的男伴。

　　下次，我一定還要再來這裡，而且是跟女生一起來！

話說當年我還是一名大學生，第一次陪同父親前往中國。父親去辦事情時，我就東逛西逛。等到父親辦完事準備回台灣時，我卻流連忘返，繼續留在上海的姑姑家。

　　姑姑是美商公司派遣當地的主管，父親拜託她嚴加看管我這個自認天不怕地不怕、想要遊走五湖四海、結交三教九流之輩的女兒。父親還跟姑姑說，最遲一個禮拜後，就要將我送上回台北的飛機。

　　姑姑爽快地答應了。

　　我以為父親走後就自由了，請姑姑跟父親打包票，我一個人在中國自助旅行絕對沒問題。

　　「在這裡語言通，有啥好怕的！」

　　姑姑說不行，我爸說絕不能讓我一個人獨自趴趴走，硬是派了一位公司裡的夥計許金福做我的跟班，否則我就只能待在她的公寓裡，哪兒都別想去。

　　這趟蘇州行，許金福一路跟著我，但卻不肯跟我並肩同行，只在我的後方，亦步亦趨地跟著，為我提包包、打雜。我搭乘三輪車時，他在後面小跑步；我進館子吃飯時，他自行抱了個大碗公，蹲在外面的角落呼嚕呼嚕吃著。

　　我在三輪車上看到一個刻著「唐寅故居」的斑駁舊石碑，叫車伕「停車停車！」，跳下車來向路人打探：「這裡真的是明朝唐伯虎住過的桃花

塢？」沒人知道我在講什麼。

　　許金福也不知道我在大驚小怪什麼？我就跟他講了明代四大才子「唐祝文周」的故事。

　　他說：「莊小姐，您讀的書不少啊！」我說：「別叫我莊小姐，我姑姑叫我欣欣，你也叫我欣欣吧。」

　　他覥覥地哈腰，整個人矇了，不知該怎麼叫我才好。

　　沒想到當「千金大小姐」這麼累人！我忍不住在心裡叫苦連天！

　　回到上海後，我跟姑姑說絕不再讓清朝來的跟班和我一起旅行了。可是姑姑不依，她找了許金福的未婚妻包海梅加入。姑姑說多了個女孩子同行，比較方便，且更有話聊。她還事先為我們預定了酒店。

　　我無奈地接受了姑姑的安排。

　　一見到包海梅，我就偷偷跟她說：「妳放心，我回去不會跟我姑姑打小報告，你們倆住一間房吧。」

　　包海梅眼神中散發出不可置信的光芒。她親熱地喊我欣欣妹子，說她長我兩歲。火車南下時窗外出現了層層丘陵，她咋地蹦起，興奮地操著濃厚蘇北腔，大喊「塞（ㄙㄟ）耶，金福你看，塞（ㄙㄟ）啊！」

　　原來，在蘇北鹽田長大、在工廠當女工的包海梅，不但沒上過幾天學，更從來沒看過山。看她見到山這麼興奮，我暗自想著這趟旅行對她來說可新鮮了，也忍不住跟著雀躍起來。

入住酒店後，咱們出發遊城。海梅臉上濃妝豔抹、一身五顏六色、珠珠亮片的衣裳，腳踏性感高跟鞋，出現在酒店大廳，像是等著上台作秀的小明星。她興奮地問我：「房間裡沐浴乳、洗髮精都有，真的可以任意使用嗎？」

　　一路上，我幫他們小倆口拍照，海梅很會擺姿勢：蓮花指、嘬唇、拋媚眼、扭腰，金福看著未婚妻開心，對我也放下了原本矜持的態度。他叫我們多照點相，他一個大男人，沒啥好照的。我堅持三個人一起上桌用餐，海梅就千謝萬謝，拉了金福同桌。我喜歡睹物思古人，動不動就吟唱幾句詩詞，他們跟我混得熟了，也就不害臊地一起齊聲大唱。

　　這下我才發現，跟他們出遊多有意思。每一樣在西方國家見怪不怪的事情，在他們眼裡，都是新鮮的玩意；而遇到那些姑姑和老爸叮嚀要小心應對的事，以及那些光怪陸離、亂七八糟的社會現象，他們小倆口就替我打前鋒，一一解危疏通，開路砍價。

　　我覺得自己很像古時候的格格，忍受不了宮廷裡錦衣玉食的無聊生活，帶著貼身侍衛、宮女，逃出宮外，四處遊歷，還刻意跟他們以兄弟姊妹相稱。這一點，也算勉強圓了我想要闖蕩江湖的夢想。

　　回程，金福去買火車票，他讓我坐頭等艙，小倆口坐二等艙。在頭等艙裡，我終於可以短暫享受「自由行」的清靜，卻又挺想念他兩人在身邊插科打諢的逗趣。車廂擴音器裡不斷傳來宣揚政治口號的疲勞轟炸，就在我開始打起瞌睡，正準備要去夢周公的時候，大喇叭突然以正經八百、令人

起雞皮疙瘩的京片子大聲廣播，朗誦出以下的話：

女士們、先生們，下面一首歌曲，是獻給十七車廂、來自台北的莊欣欣小姐，她學識淵博、端莊大方、親切和藹，是我輩的典範，僅以此曲祝福她，請聽〈祝～你～幸～福～！〉請十七車廂的莊欣欣小姐起立，接受本列車全體組員、乘客的掌聲！

我不可置信地站起來，接受前後左右乘客投來好奇的眼光和熱烈掌聲。

這一切，在安安靜靜、乾乾淨淨、冷漠又相敬如賓的德國火車上，不論是 1992 年還是 2020 年，都是絕對無法想像的事。

安德烈說：「瞧妳說的，說唱逗跳這麼戲劇化，是真的嗎？」他無法想像，我就畫給他看。只是，基於防疫，就連畫中人物都保持著距離。在中國車廂內，乘客之間，哪可能坐得那麼遠呢？

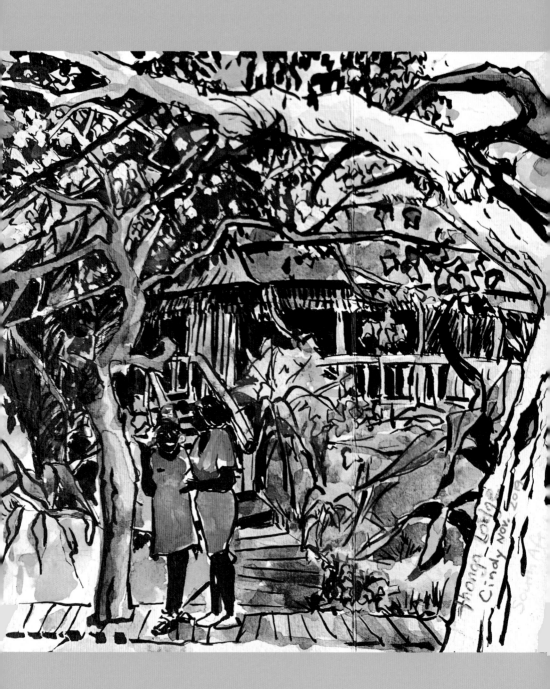

Thonga Lodge
Cindy Nov. 2013
South Africa

非洲風情畫

這裡離最近的小鎮和店家有三十五公里之遠。

在南非東岸瀕臨大湖及印度洋的叢林裡，

不知是誰心血來潮，

跑來這裡建造了幾間稻草木屋，

專供尋幽訪勝的城市人閉關。

我坐在木板道上，畫下叢林裡的木屋，

請路過的黑小姐做我的麻豆，

她捧著畫仔細端詳，一副非常滿意的樣子。

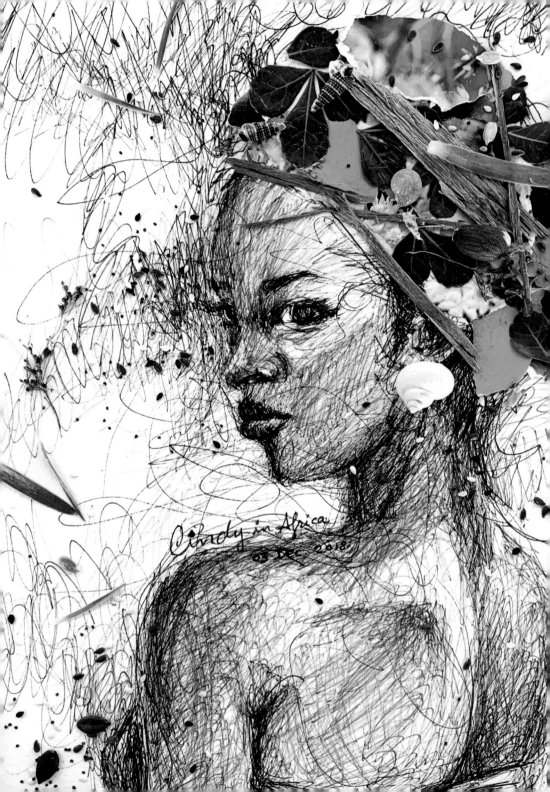

非洲美女、非洲製細簽字筆、非洲樹皮、非洲樹葉、
非洲海螺、非洲沙粒、非洲芝麻、非洲瓜子，
我完全沉浸在這個熱帶國度裡。

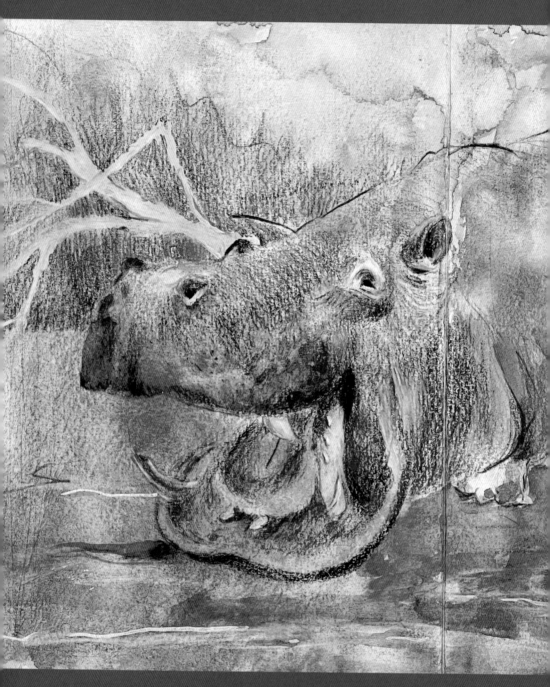

　來到聖露西亞湖，最常聽見的話題就是河馬。

　很多年前，我肚子裡懷著大兒子，臨盆前幾個禮拜行動顯得特別笨拙，癱在沙發上看了一集介紹河馬的動物影集，欣賞河馬在水裡緩慢移動的畫面。看完之後，安德烈親暱地呼喚我「河馬欣蒂」好一陣子。

　露西亞湖裡住了上千隻河馬。牠們世世代代生活在河濱的淺沙灣裡，在同一個定點，一待就是七、八十年。沿著河濱坐船下去，才發現，每個淺沙灣裡都有一個河馬家族，成員由十五、二十隻到五、六十隻不等。牠們一直待在那兒，直至海枯石爛。

　河馬不會游泳，所以只能待在腳搆得到地的淺灣裡。牠們跟東方女生一樣，怕曬，所以大白天豔陽高照的時候，就窩在沁涼的泥漿裡打盹，就像我們夏天躲在冷氣房裡敷冰河泥面膜一樣。

　我抓著纜繩撐上了大鐵皮船，

151

登上甲板眺望蓮花綻放的河水，青蛙從一片蓮葉跳到另一片上面，禁不住有點失望。我們划的，怎麼不是《步步驚心》中四爺和若曦雙雙共乘、穿蓮打葉的情愛小扁舟？想著想著，蘆葦叢後傳來「呼嚕呼嚕」的躁動鼾聲，船家說：「河馬在說夢話嘍！」啟動了馬達，劃開漣漪，駛過河洲沿岸一戶戶的河馬家族，生怕吵醒了河馬爺娘的清夢。

這時我才感到慶幸，我們乘坐的大鐵皮船高大，而非四爺和若曦撐篙蓮葉間的一艘輕舟。前後左右浮出的一顆顆河馬頭用大眼瞅著我們，時不時還會扯開大嘴巴，露出參差黃牙，彷彿打一個世紀大呵欠，翻個身，就會掀翻了小船似的。

光天化日之下，河馬家族睡成一團，躺臥在淺水沙洲裡，像吸了鴉片的紈褲子弟，頂多浮出半個頭，打個呵欠，就又埋進泥漿裡昏睡了。

日落以後，河馬睡飽了，肚子卻餓得厲害。這時牠們撐起大屁股，抖落了一身泥水，踏上岸去，不牽爹媽、不拉弟妹，各走各的，展開在長夜裡的踽踽獨行。河馬一夜可步行三十公里以上，每隻河馬都吃了起碼六十公斤的肥沃青草才會回到水邊睡覺。

河馬父母很講究門戶觀念，不歡迎陌生男子來自家前招搖晃盪，囑咐閨女們不准拋頭露面，也不准張口露牙打呵欠。老一輩的河馬還是贊成近親聯姻，不喜歡牠們的優良基因摻入不明來歷的血統。因此，家族長者出面么喝，趕走別家的河馬，「喂喂，不想惹麻煩的就走開！」作勢要揍人。

但是，到了夜裡，年輕的河馬們離開水域，就不再理會長者的忠告，與其他河馬相會於大草原，交換彼此的生活經驗、拓展馬生視野。

清晨時分，該回家了，沙洲裡的河馬家長清點著陸續回水邊的孩子，數著數著，發現「哎呀，寶貝女兒沒回來！」原來跟別人家的河馬大少跑了！再數著，自家的姪子也沒睡著，拽了河東岸的表妹回來。

　　老船家講到這兒，忽然話題一轉，納悶地瞅著我和安德烈，「咦，那個妳，看起來不像德國人。你們兩個是怎麼湊在一起的？」

　　「哎，」我說：「我不就是那隻他夜遊時相識的母河馬嘛。當時在無邊無際的大草原的，抬頭就是滿天星斗，聊得太忘我，連草都忘了吃，就怕良夜稍縱即逝。而大湖之廣、河濱之大，草原之無盡，今夜一別，此生就再也難相聚。明知家裡父母不捨，還是毅然跟著他走，回到他住的沙洲，學習他家鄉的語言、他家裡的規矩，從此忠心耿耿地為他家奉獻一生。」

　　老船家很滿意我的回答，他認為人生跌宕起伏，什麼事都可以用河馬生態作解釋。比如說，他把人分為河馬人和鱷魚人，前者有情有義，後者冷血狡猾。他形容誰很傷心，就說「眼中分泌出大顆大顆的河馬淚珠」；叫孩子吃飯，就說「張開你們的河馬大嘴！」；想說類似「船到橋頭自然直」的安慰話，就說「天亮了，河馬總是要回沙洲的」。

　　我想站在河邊等天黑，看河馬上岸的樣子。但是老船家警告我別冒險。套句河馬經裡的名言：「擋了河馬路，就別怪素食者也要咬死人嘍。」於是我也編了首河馬繞口令，把「吃葡萄不吐葡萄皮，不吃葡萄倒吐葡萄皮」改編為「見河馬只見河馬頭，不見河馬倒畫夜河馬」。

格拉納達觀景台

我第一次去西班牙的時候住在英格阿姨家。英格阿姨是我婆婆的妹妹，20 出頭時嫁到西班牙，一待就是六十多年。她很熱衷地把西班牙的特產介紹給我認識。首先，她要我嚐黃澄澄的 Nisperos，她說：「這水果，德國沒有，就咱們西班牙有。」我拾起一顆剝了皮、咬一口。

「這叫枇杷，」我說：「我家鄉台灣多的是。」英格阿姨挑起一根眉毛，「是哦？台灣也有……？」

第二天，她叫大表哥給我們買了典型的西班牙早餐 churros，說要我們沾著咖啡或熱可可吃，還說：「你們嚐嚐，這玩意兒德國沒有。」

「這玩意兒我們台灣有，」我說，「叫做油條，我們沾著豆漿吃、或者夾燒餅吃。」英格阿姨又挑起一根眉毛，瞅我，「哼哼，這個台灣也有……」

第三天，她差遣大表哥帶我們去看格拉納達的鬥牛競技場，還費勁兒地跟我解釋鬥牛規則，「這個『鬥牛』，人畜拚個你死我活的競技，你們台

灣沒有了吧？」

「鬥牛沒有……但是我們有『吹牛』，比『鬥牛』還牛，用吹的，就擺平了。」

英格阿姨這回實在忍不住了，「Cindy，怎麼可能？妳太誇張了吧？任何西班牙的特產你們台灣都有？牛還能用吹的？」

旁邊安德烈聽得大笑，安撫他略微激動的阿姨說：「Cindy 這會兒就正在跟妳吹牛呢！」

英格阿姨一頭霧水……

這兩天在麻油咖我又吃到了枇杷和西班牙油條，想起來，英格阿姨始終懷疑台灣也有枇杷跟油條的事實，卻堅決相信從那個島嶼來的 Cindy 會吹牛。

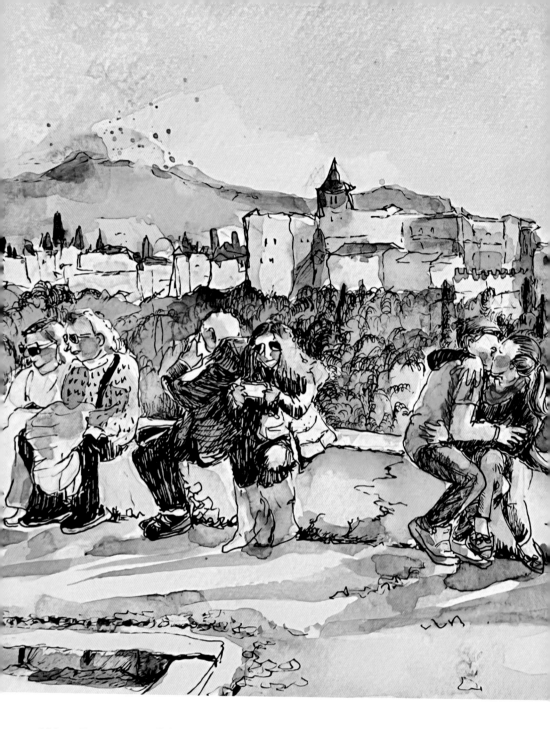

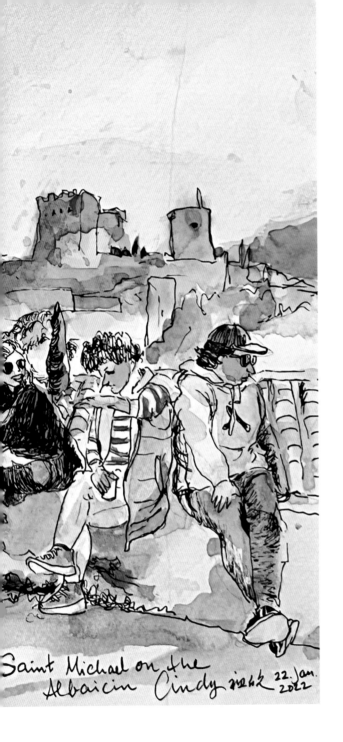

Saint Michael on the Albaicin Cindy 絕妙 22. Jan. 2022

　　來到西班牙的格拉納達，當日，我一個人步行穿越整個城市，爬上阿爾拜辛區（Albaicin）觀景台，遠眺阿爾罕布拉宮，出了一身冷汗，肚子也餓得咕嚕咕嚕叫。正想著可以去哪裡找吃的，忍不住低頭又想，「哎，如果能馬上吃到一桌自己燒的菜，該有多好。」

　　這座觀景台，就稱它「由路人和宮殿見證的熱吻」吧。

蔚藍的馬德拉島

　　在非洲西岸，大西洋中的小島葡屬馬德拉只有台灣面積的 1/45 而已，人口二十五萬，是我居住的德國森林小鎮的十二倍。它的氣候溫和乾爽，全年陽光普照，美景美食俯拾皆是，從未遭受戰爭蹂躪，也沒有族群文化遷徙融合的政治矛盾，儼然是個世外桃源。

　　這是我乾弟法比歐的故鄉，也是一個令他愛恨交織的國度：愛它的純真與美麗，恨它對世事的無知與無足輕重。他的心結始終解不開，所以十多年來不曾回家。當他知道我們要來時，先是一副漠不關心的樣子。誰知道，當我們來到這裡以後，他的簡訊不斷，頻頻提醒我，當地有哪些食物非吃，哪些景點非去、非看不可。

　　安德烈找到一家位於大馬路口的租車公司，在裡面洽談了老半天。我站在外面等得不耐煩，就拿出包包裡的紙筆，開始簡單地素描。

天氣出奇的好，高高的房子算不上是什麼摩天大廈，卻很漫畫式地跟我彎腰，打躬作揖；黃色巴士由機車騎士領隊，轉過來跟我眨眨眼睛，灌木叢也伸出手說嗨。我隨便打了個草稿，安德烈就從租車公司出來了，「走吧，車子租到了。」

　　晚上，我憑印象在旅店房間裡把畫上色後，上傳到 Instagram。乾弟突然傳來訊息，「妳怎麼會畫這裡？這個轉角，有我就讀的音樂學院。就算妳簡化了許多細節，我一眼就認出那個每天都會穿越的大馬路口，它的斜對面，就是我父母親工作的地方。」

　　我想像他看到這幅畫時，被回憶與鄉愁淹沒的樣子。

　　家鄉啊，不論回不回去，都一直用各種方式牽掛、呼喚著你。

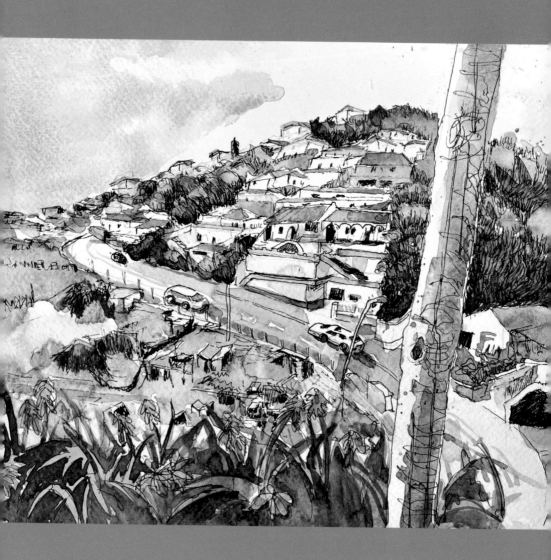

馬德拉島一面臨海，三面都是山，全部房子都面對海洋、建築在山丘上。

　　安德烈把 Smart 當作超跑開，我努力克制自己不暈車，抓緊安全帶，用我的千里眼觀看四方。

　　開到一半的時候，我大叫：「停車停車！」

　　我的專屬司機將車咿咿咿咿地靠邊刹住，我跳下車，拿出工具，攤開筆記本，趕緊畫下眼前的風景。

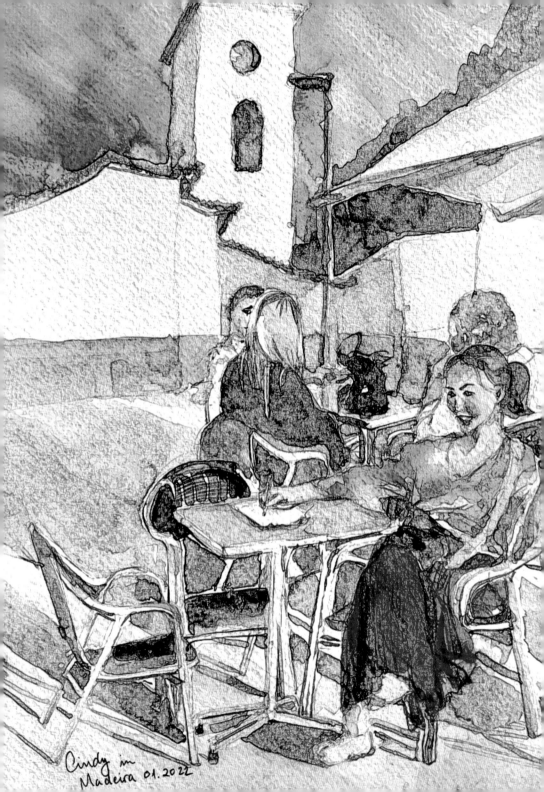

Cindy in
Madeira 01.2022

我的胸襟，跟天空一樣寬廣！

驚豔里斯本

2021 年，隨著歐洲疫情吃緊，80% 的課都移到網路上，
我就跟著安德烈四處拜訪客戶和賽車。
來到里斯本後，當他去工作時，我一個人形單影隻地在里斯本街頭晃盪。
在布滿塗鴉的街車「叮叮」駛過的坡路旁，
我兩次被葡萄牙阿飛仔兜售大麻，
想必是因為天黑並且戴著口罩，沒人看得見我刻畫了年紀的法令紋，
所以誤把阿姨當成太妹。讓阿姨不用抽大麻，也爽到了！

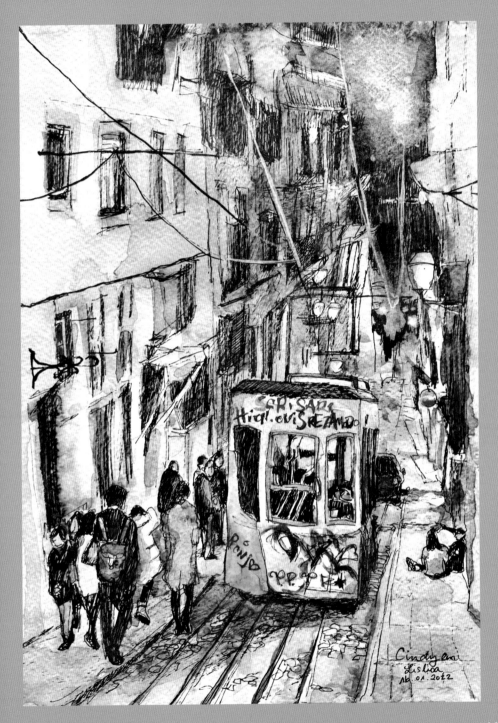

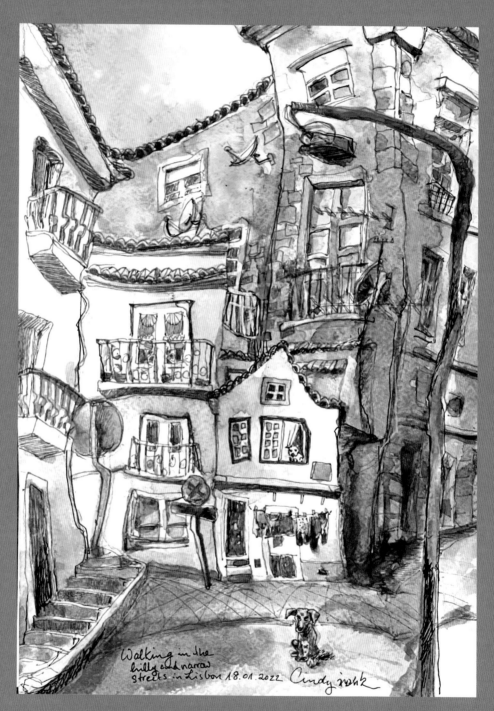

Walking in the
hilly and narrow
streets in Lisbon 18.01.2022 Cindy 黃雪梅

走在里斯本陡坡的窄路上，
一筆畫歪，就索性讓它全歪了吧！

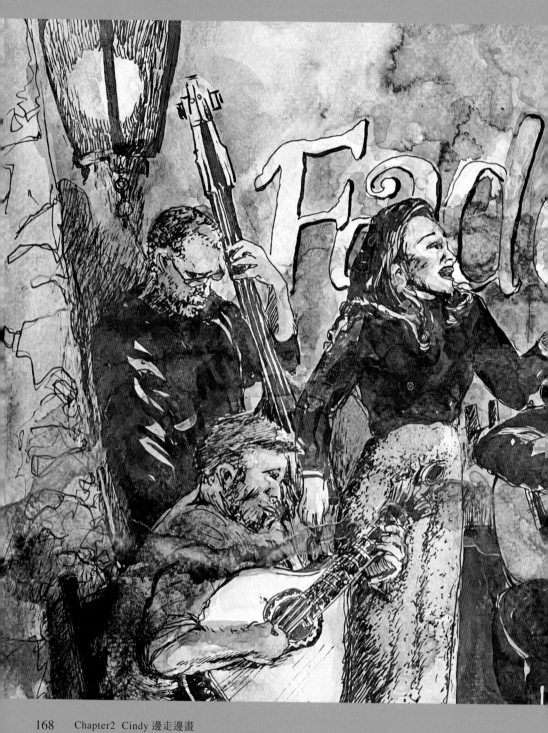

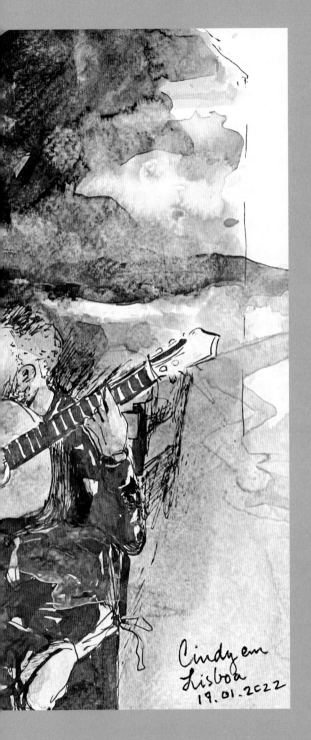

Cindy en
Lisboa
19.01.2022

坡陡路窄的里斯本 Alfama
區，每隔兩步就是一間 Fado
音樂酒吧。歷盡滄桑的女歌
手，用時而呢喃低吟，時而
高亢激昂的聲音演唱著，弦
樂手也在一旁天衣無縫地伴
奏。

Fado 是葡萄牙語「命運」
的意思，她唱的是愛恨情仇、
烈日海風洗禮下的伊比利半
島，我深深被她的歌聲吸引，
覺得愛過、痛過、活過的女
人，就該這麼唱歌。

我邊聽歌邊在心中想著，
回家後要苦練葡萄牙文，以
及來年要怎麼回來，才能應
徵 Fado 酒吧的天涯歌女？

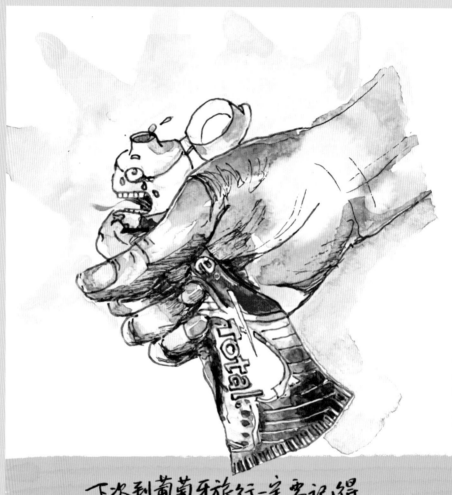

下次到葡萄牙旅行一定要記得
帶是牙膏！葡萄牙人的牙齒八成
是葡萄做的，用紅.白酒漱口
大根牙就行了.... 20th Jan. 2022

以前有個德國人跟我說，他因工作關係去過台灣，停留了兩天。說到台灣，他只有一句評語：你們那裡缺少加油站。我和我同事的車子快沒油了，找了半天，還是遍尋不著加油站。

之後他再也沒去過台灣，但是對台灣的印象，始終堅持著沒有加油站的印象，簡直氣炸我了！

前天，我們來到了葡萄牙南部的小城，發現牙膏用完了，擠到軟管子扭曲變形，一丁點都不剩了。我們開車繞遍大街小巷，就是找不到賣牙膏的地方。突然之間，我開始能夠理解那位德國朋友的心情了，我也要給這地方下個定論：一座沒有牙膏的城市！

出乎我意料之外的，這裡幾乎每兩步，就是一家壽司店或日本料理餐廳。或許是因為靠海，生魚片很新鮮，除此之外，我對這個西南歐的偏僻小鎮做的日本料理毫無信心，覺得廚師不可能把東洋菜做得道地。

買不到牙膏，心情沮喪之餘，我跟安德烈說，不妨考慮在這兒做進口牙膏的生意，應該可以大賺一筆。我把這個觀察，告訴了下榻旅店的服務人員。

那位叫 Claudio 的門房大哥，流露出我當年對德國朋友一樣的不屑眼神。礙於顧客至上的禮貌，他忍住不要脫口而出「自己笨就不要亂怪人家」的話，硬是揚起嘴角，擺出友善的微笑。

「您有所不知，自從葡萄牙人迷上了吃壽司以後，都用哇沙比刷牙了。」

接著他帶我去接待櫃檯後面的小店，裡面販賣各種旅人急需的日用品，像衛生棉、隱形眼鏡藥水之類的。

他說：「這裡有外國人專用的高露潔牙膏，可惜沒有哇沙比口味的，您可以接受薄荷口味嗎？」

瑞士酒店插曲

　　陪安德烈來瑞士出差，晚間就在酒店的餐廳裡用餐。等菜上桌之際，兩人無聊地滑了一會兒手機。安德烈無意間打開了一支影片，馬上把音量給關小了。雖然聲音頂多維持 6 到 7 秒的時間，但說時遲那時快，鏗鏘有力的皮鞋聲已踏著花崗岩地板，「叩叩叩」地從大廳的另一端，朝我們的座位而來。

　　「貴客，請靜音！」我嚇了一跳，抬頭仰望來者。

　　一位身材高大、西裝筆挺的男人戴著黑口罩，站在我們的餐桌旁。「本公司規定，使用手機必須絕對靜音。您已打擾了其他客人的安靜用餐環境，我必須對您提出鄭重警告。」

　　原本手機聲並沒有驚擾到誰，倒是這位一陣旋風般衝過來的西裝大叔，引起了鄰桌的騷動。

　　「噢⋯⋯」安德烈這位堂堂大老闆像是被訓導主任當場逮到做壞事的小男孩，迅速收起手機，連我也不敢再滑了。

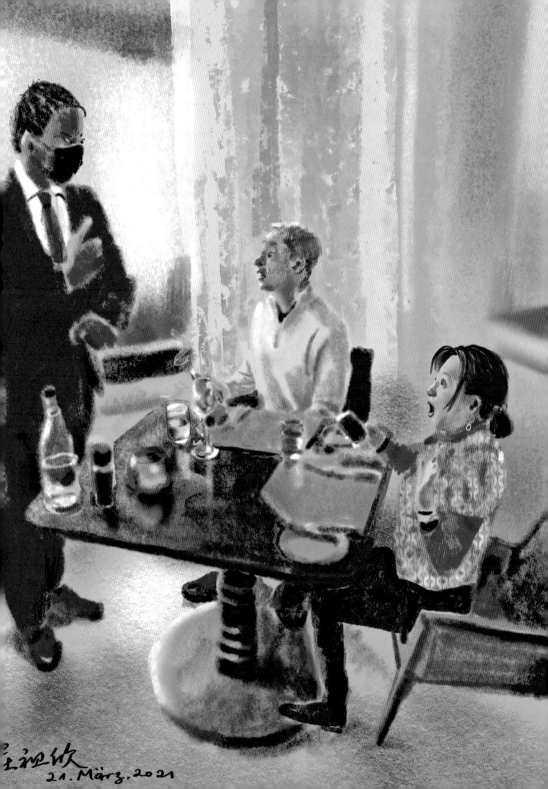

王祝欽
21. März. 2021

隔了一會兒，另一位服務生過來斟酒，安德烈這才回過神來，恢復一派紳士的氣定神閒，問年輕侍者：「剛才那位是？」

　　「是我們的領班經理。」

　　「麻煩你請他再過來一下。」

　　我的脈搏頓時加速，想起小時候爸爸要是在餐廳裡嚷著找經理來，肯定心中早已怒火中燒，要是一言不合地吵起來，也是有可能的事。當然，在瑞士高級酒店裡沒人敢嚷嚷，更何況，怕什麼？我們是付錢的大爺啊！

　　經理來了，「您找我？」

　　我低頭直盯餐盤，不發一語。

　　「是的。剛才是您指正我手機音量太大的？」

　　「是的，不好意思，本公司規定……」

　　「我了解，您指正得有理。」

　　「是。」

「不過，既然您大老遠跑到我們的桌邊指正我的過失，怎麼沒注意到我的酒杯空了，順便幫我的酒杯斟滿呢？」

「這……真的是我的疏忽，竟然沒注意到您的酒杯空了，實在太不應該了。」

安德烈微笑點頭，展現出大老闆的威嚴，「小事一樁，您就別放在心上。貴酒店的服務非常好，我們住得很滿意，只是想當面跟您說一下。」

「應該的，這是我們分內的工作。」

天哪！我心想，安德烈也太厲害了，三兩下就擺平了原來凶巴巴的經理，也扳回了一城。而且，接下來我們屢屢獲得酒店的免費招待，一會兒送來雞尾酒，一會兒附上額外點心，也算是因禍得福。

漫遊阿爾薩斯

整城都是歪歪斜斜的房子，

即使出太陽，空氣裡也透露著一股濃濃的水氣，

很適合用新買的水溶性彩色鉛筆描繪，乾乾的塗、濕濕的抹。

歪斜房子就用以斜攻斜的畫法來對應。

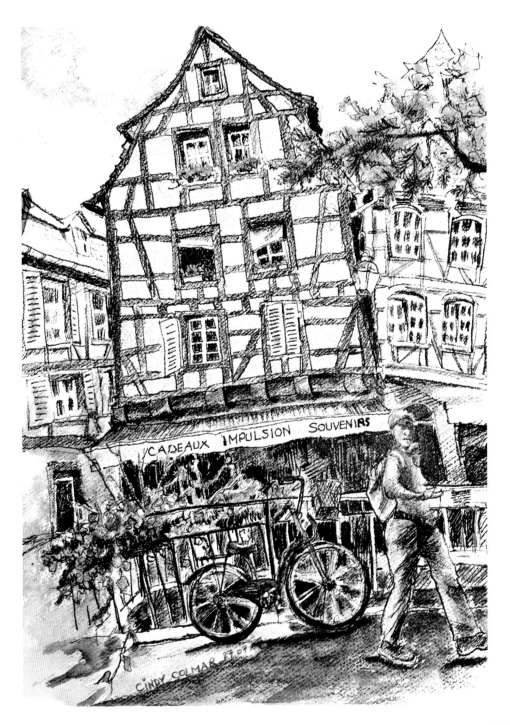

CADEAUX IMPULSION SOUVENIRS

CINDY COLMAR 2012

177

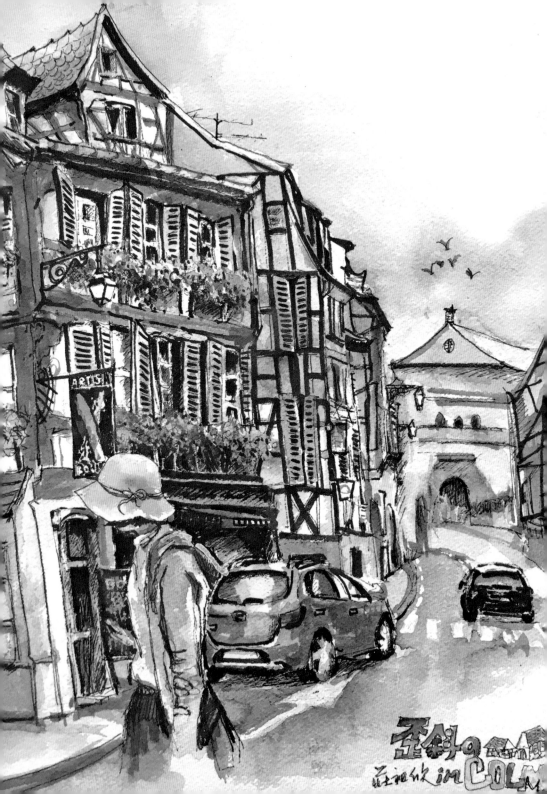

滿城都是烤歪的餅乾屋。

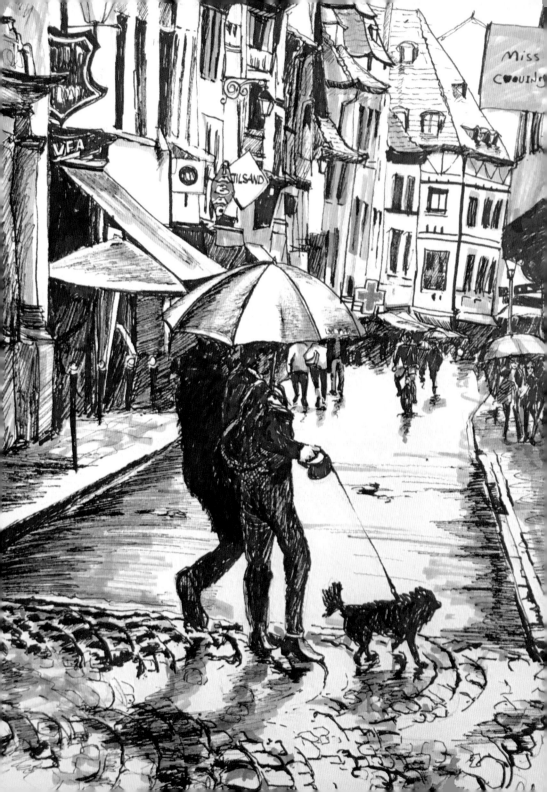

雲層終於承載不住雨滴的重量，

一串串地落下來了。

普羅旺斯的回憶

我坐在人聲鼎沸的路邊畫畫，

一位胖子抱著吉他，從這個咖啡座唱到下一個咖啡座。他很賣力地演唱，

可惜沒有麥克風，扯破喉嚨，歌聲還是傳不了太遠。

來到我的面前時，我停住了筆，愣愣地瞪著他，心想：

「胖子閃開，你擋住我的視線了！」

可是他以為我喜歡聽他唱歌，唱得更起勁了。

沒辦法，只好賞他一文錢。他一開心，就賴在我跟前駐唱不走了。

因為一整個早上都沒人賞他半毛錢，

所以他死心塌地地成了我的專屬歌手。

不如就畫他好了！

坐在路边画画，胖子唱歌给我听

楔优
Aix
en
Provence
作
2018

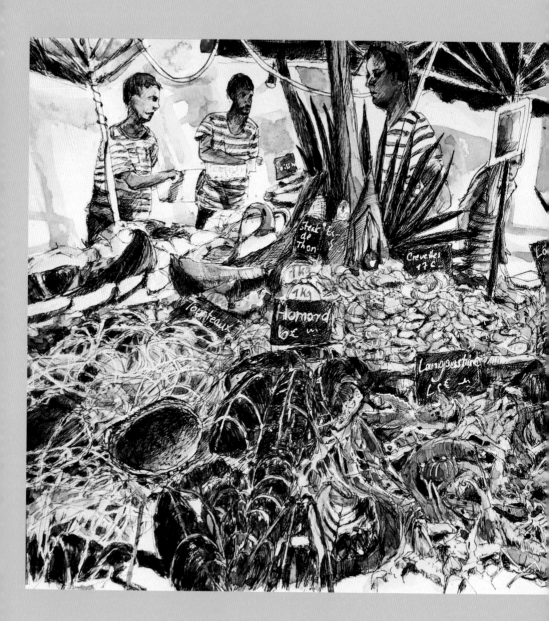

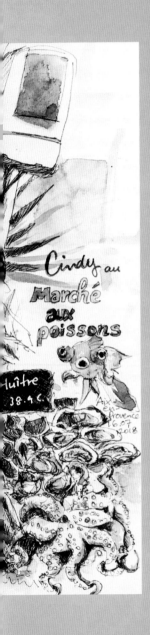

畫完了魚攤販，魚腥味還隱約停留在鼻間。

烏特說：「如果我是妳，畫了那麼久的魚，

早就被腥得再也吃不下海鮮了。」

我說：「哪裡會？

這正是吃馬賽魚湯（bouillabaisse）的前戲。」

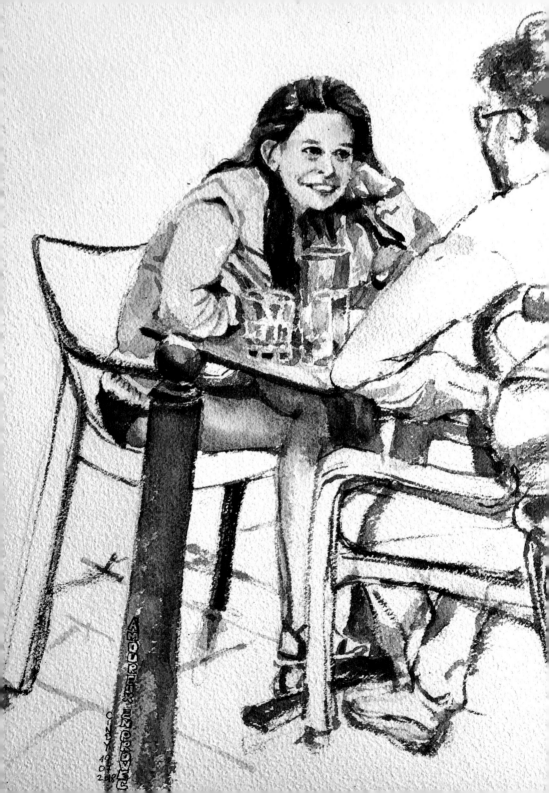

這個女生用充滿崇拜的眼神，專心地聽男朋友說話的樣子，太可愛了！男友說的每一句話，似乎都能逗她笑。

　　畫這張畫是為了提醒自己：下次跟老公、兒子在一起的時候，不要漫不經心地低頭滑手機，不管老公、兒子說什麼，都要多情又諂媚地呵呵笑才行。

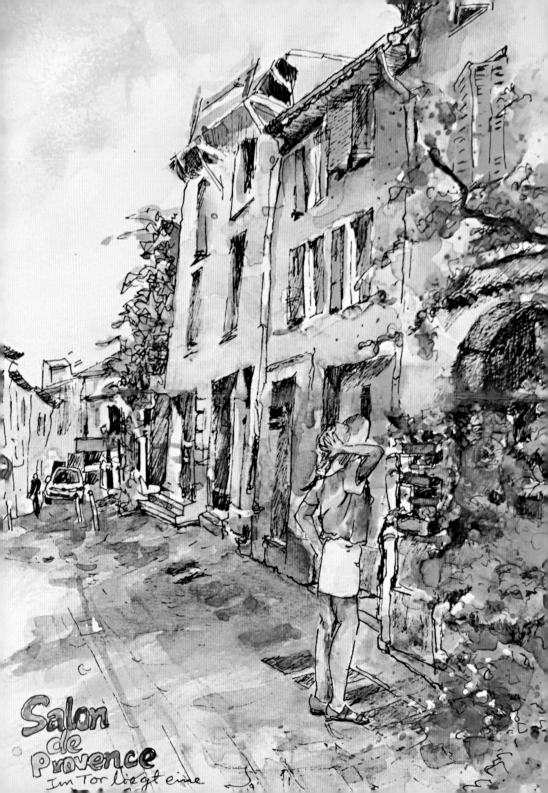

Salon
de
Provence

Im Tor liegt eine

來到 Salon de Provence 小鎮，穿過擁擠的市集，不小心失控，買了一大堆可愛的小玩藝。斜眼一瞥，靜謐巷子裡一排粉紅、粉藍、粉黃的房子把我的目光給吸引過去……哇，好多顏色哪！如果我住在這兒，每天都會埋首在麵粉和雞蛋裡，烤許多粉紅、粉藍、粉黃的馬卡龍。

　　粉黃房子的大門邊，有隻白色的懶洋洋的貓咪躺在地上，我站在那兒，跟牠說起「喵星人語」。

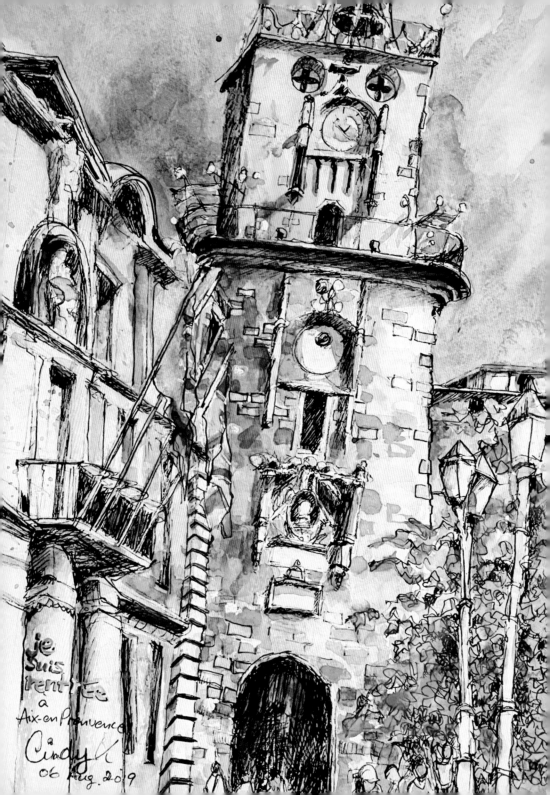

je suis
rentrée
à
Aix-en-Provence
Cindy K
06 Aug. 2019

我回來了，Aix-en-Provence，法文早已忘光光，但是這裡的一景一物似乎並沒有忘記我，經過市政府時，鐘塔側身跟我燦笑打招呼，就連路燈都扭動起來了，齊說 Bienvenue!（歡迎）

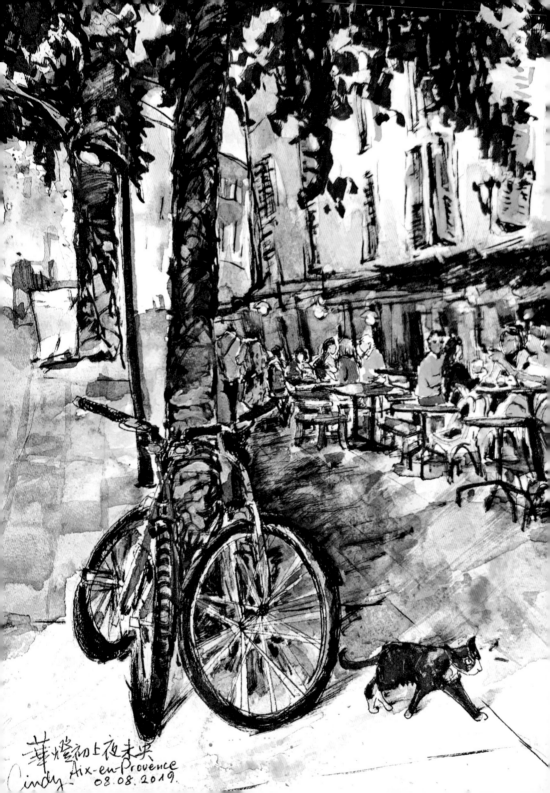

華燈初上夜未央
Cindy Aix-en-Provence
08.08.2019.

華燈初上，夜未央；
梧桐樹下，把酒斟上，
流浪貓咪覓家鄉。

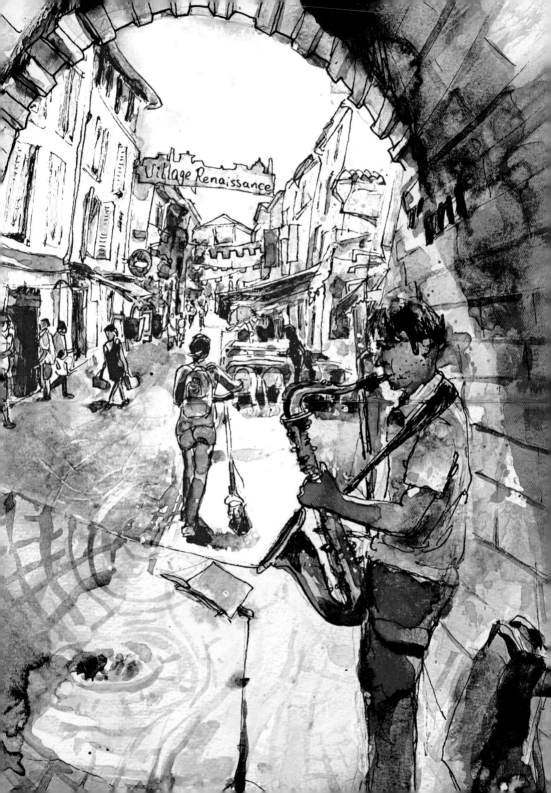

34°C，到處沒空調的 Salon de Provence 小鎮。
薩克斯風手鼓著腮幫子，躲在老城拱門的屋簷下，
反覆地吹奏著《La vie en rose》這首曲子。

　　從拱門望進去，是一幅生氣蓬勃的街景，吸引
人想走進去，一探究竟。但是，我還是效仿薩克
斯風手，待在拱門陰影下畫畫就好，裡面真的太
曬了！

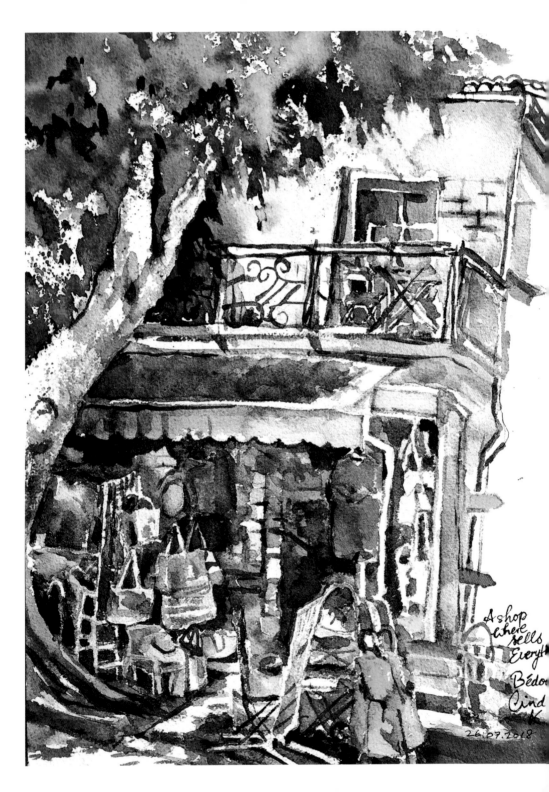

A shop
where sells
Everyt
Bédo
Cind
K

26.07.2018

夏日炎炎的北普羅旺斯小鎮 Bédoin，路上只有兩種人：懶洋洋地邊走邊喝檸檬冰沙的遊客，以及精神抖擻、全副武裝的自行車隊。

　　這兩種人都會走進唯一週日開張的店鋪。它賣給第一種人薰衣草精油、明信片、大草帽、花果茶、貓咪圖案的各式杯子和手帕。賣給第二種人自行車隊制服、頭盔、輪胎打氣筒、地圖和登山包。

　　東西歪歪斜斜地堆疊一起，像個自然形成的陰陽符號。

　　Cindy 曰：畫也！

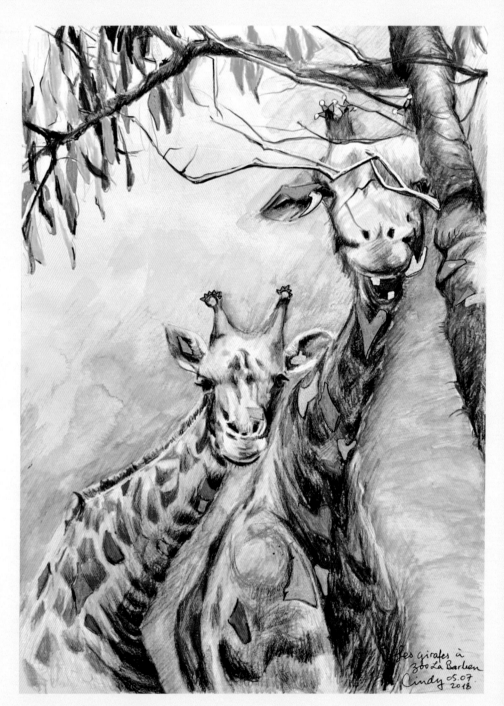

Les girafes à
Zoo La Barben
Cindy 05.07
2018

炎熱的動物園裡除了售票員和管理員外，我是唯一的人類。爬上小山坡後，我坐在長頸鹿圍欄外的板凳上，跟兩位鹿大哥神交良久，他們一直推薦我嚐嚐這棵樹上的葉子，這才是真正普羅旺斯的美味呢！

Cindy：可是，樹太高了，我夠不到耶……

Giraffe：伸長脖子呀！

Cindy：可……我的脖子辦不到啊！

右邊那位高個兒：脖子這東西，用力伸就會長了，加油啊！

左邊那位瞅著我，一臉的不解和睥睨：哥，你瞧她短脖子吃不到葉子的可憐相，還真慘吶！

克羅埃西亞的午後

我一邊在克羅埃西亞旅行，

一面閱讀 Matt Haig（麥特・海格）的小說《午夜圖書館》。

一位因憂鬱症打算自殺的女孩來到了生死交界的午夜圖書館，

在無盡延伸的書架上，擺放的是此生所有可能性所寫成的書，

排列組合多到無法想像。

不管每一次積極地做決定或者消極地不做決定，

都會衍生出另一個新的人生故事。

The only way to learn is to live!

我坐在傾頹老屋旁的板凳休息，想著如何繼續描繪我的故事，

接下來該走左邊豔陽高照通往海灘的路？還是右邊陰涼的巷子？

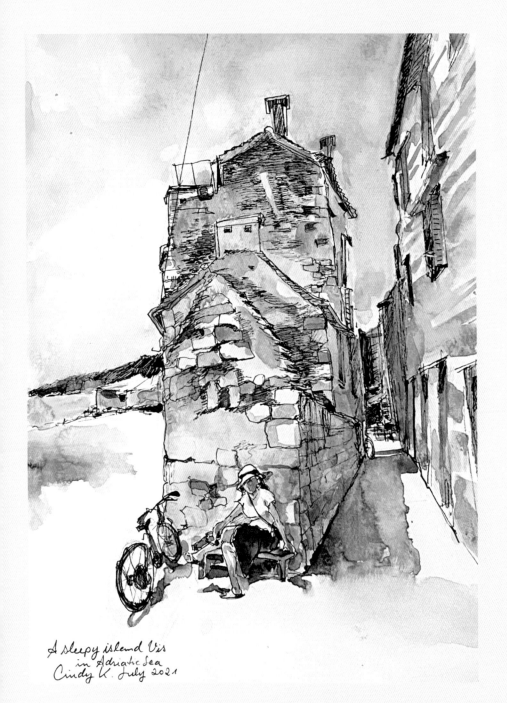

A sleepy island Vis
in Adriatic Sea
Cindy K. July 2021

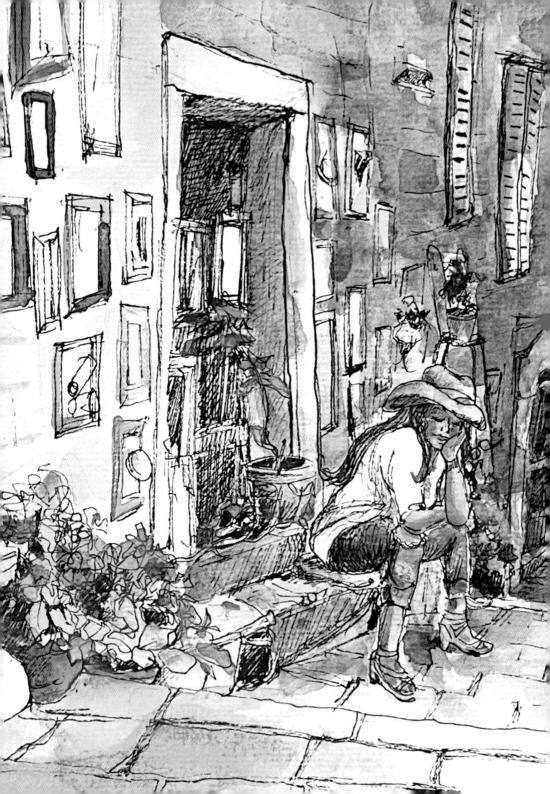

小城建築在山丘上，
一條條巷子
以放射狀從海濱通往山頂，
一節一節的石階兩旁盡是小店。
只可惜疫情導致遊客稀少，
賣畫的女郎坐在階梯前
無聊得打起盹來。

甜蜜義大利

小時候，我曾住在外婆家一段時間。

那年，媽媽在米蘭念音樂學院，

爸爸從當時工作的阿拉伯沙漠飛去義大利看她，

兩人一起遊加達湖。

他們在異國夢幻的美景裡，又重新談了一場甜甜的戀愛。

那時候他們怎會知道，四十多年後重遊故地，

幫他們用畫筆回憶當年的，是在中和巷子裡，

踩在板凳上，專心看著外婆剁小魚辣椒的小欣欣。

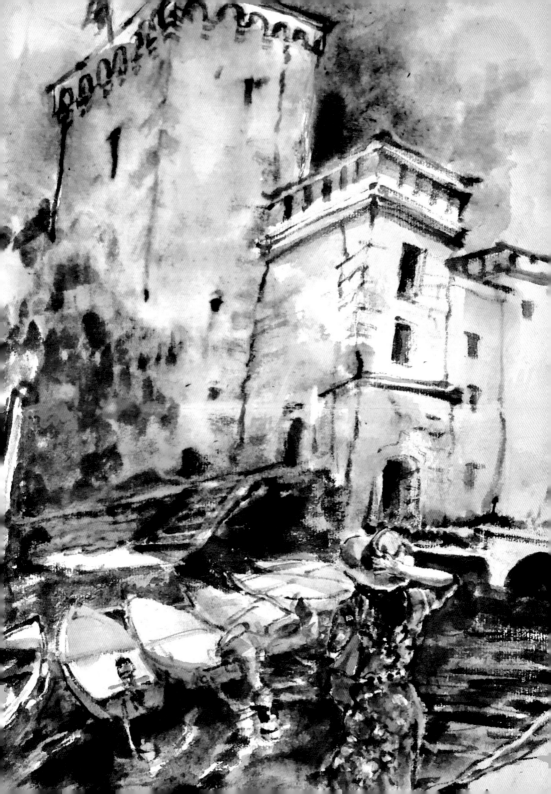

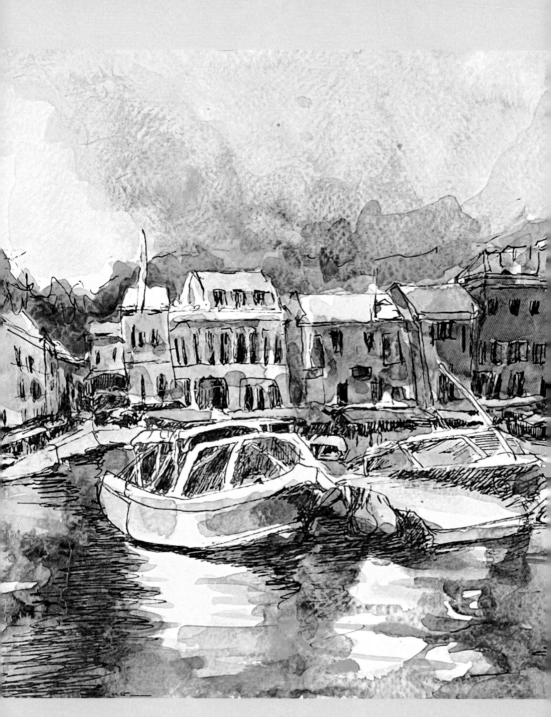

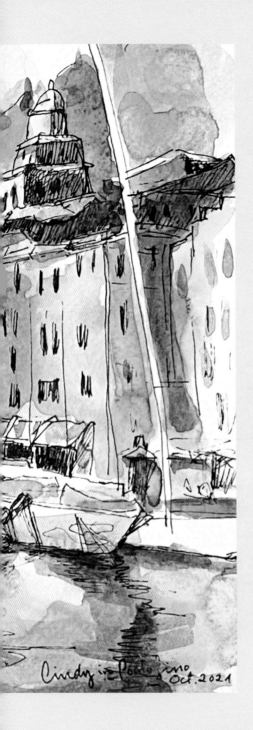

跟安德烈出外旅行，只能趁他
上網開會的時候趕快畫畫，等到
他的視訊會議一結束，說要走了，
我就得馬上收起畫筆。所以看得
出來下筆神速，至於線條準不準，
就不重要了。

位於北義的菲諾港（Portofino）
這片景色，數不清的藝術家都畫
過了，可是我不能免俗的，又畫
了一次。

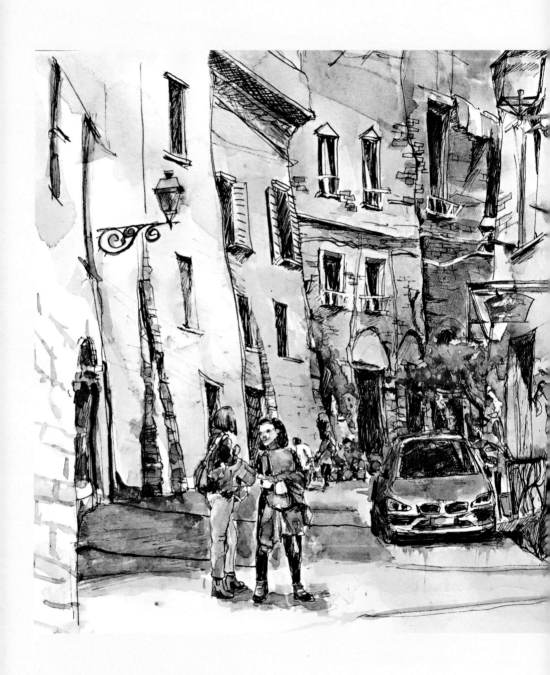

　　這座矗立在小山丘上的城市，是磚陶色的石頭建造的。停車場設在山腰間，停了車後還要爬很久的石子路才進得了山城。

　　終於爬了上去後，點了一杯濃縮 Espresso，一口喝下去，又苦又黑，頭腦瞬間就清醒了。接下來繼續走路，看教堂、看美女、看小孩，買帕瑪火腿、買帕瑪起司、買鄉村麵包、買紅酒，最後拎了一堆土產，踩著凹凸不平的石子路下山。

　　晚上在磚窯廚房裡，圍著痕跡斑駁的老木頭桌，將巴下麵包、起司塊、薄片火腿，裹一片花園裡採來的野羅勒葉，沾著冷軋橄欖油吃。

　　白天爬了很多山路，半杯紅酒下肚，我就暈了。這就是所謂的托斯卡尼的甜蜜生活（dolce vita）吧！

　　圖中是中世紀小城沃爾泰拉（Volterra）的石子路。真懷疑這台車子是怎麼開上來的？

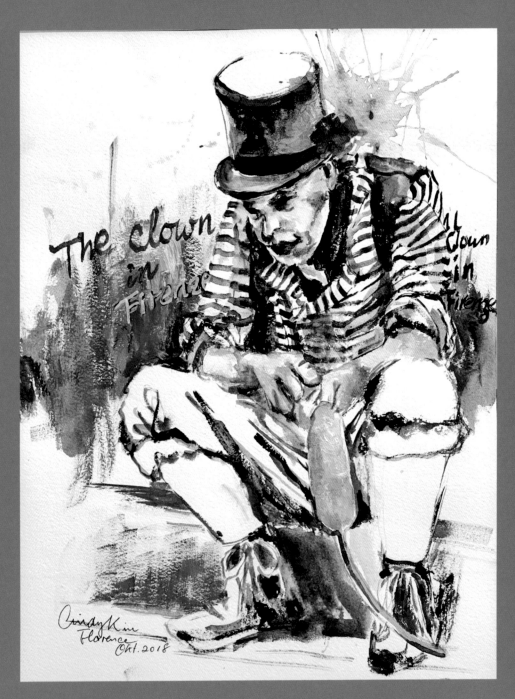

每個人的日子都不好過，累壞的小丑把氣球打滿了氣，繼續耍寶賣笑。

　　「拜一年四季擠滿佛羅倫斯的觀光客之賜，偶爾也有一兩個會賞錢的。挖哩，這個亞洲女人也太囂張了，不賞錢，斗膽畫我！」小丑甩掉了氣球，就在大街上追著我罵。

　　我呢，畫得快，跑得也快。

西西里美好時光

西西里下午收工後的市集，只剩下炙熱亮眼的陽光。

小妹妹對我回眸一笑，說：「前面就是我家喔。」

她不知道，

這裡也很像我記憶中某個可以排隊買烤雞屁股的台北巷弄。

怎麼會到西西里，又追憶起台北來了呢？

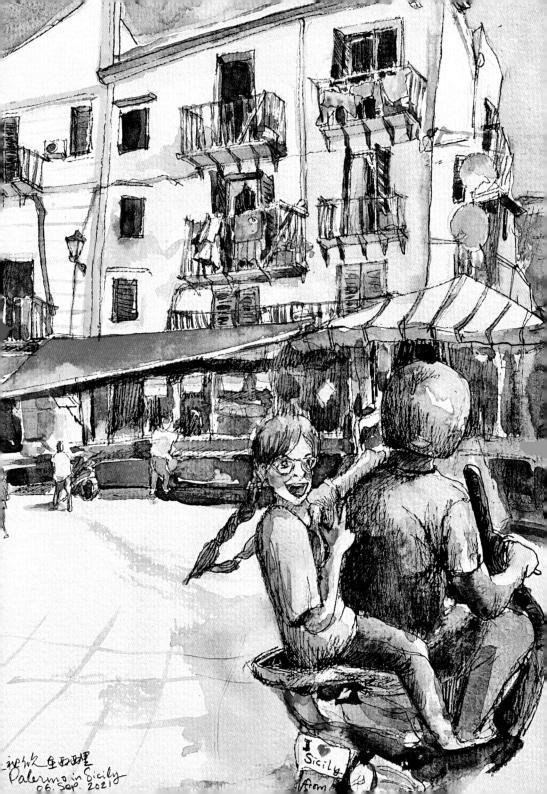

耕地 鱼西西里
Palermo in Sicily
06. Sep. 2021

I ❤ Sicily
from

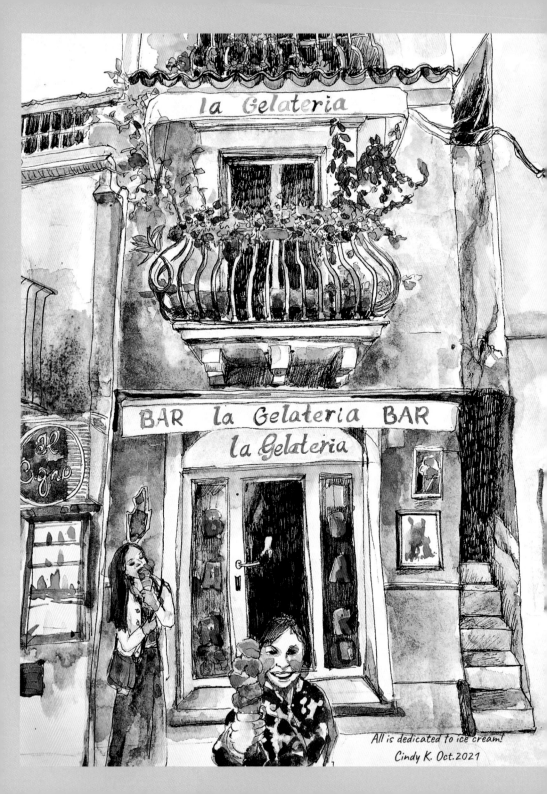

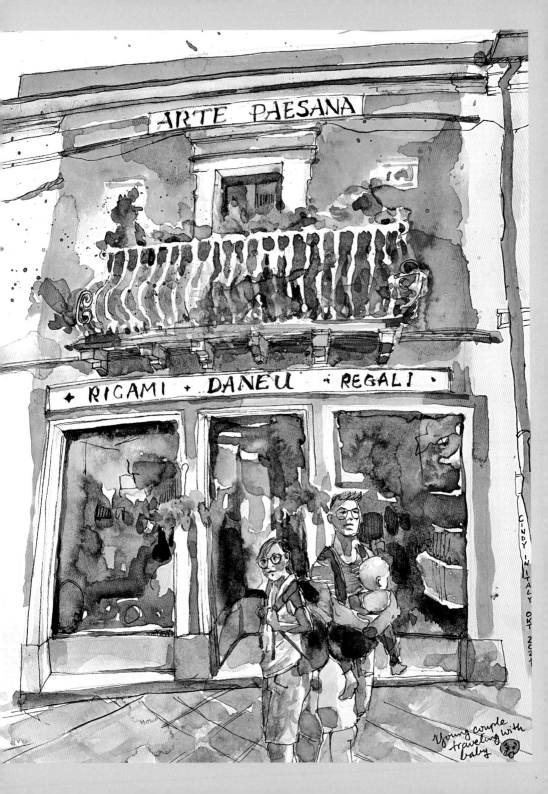

這禮拜學校放假，我跟半退休的老伴出來晃晃，提到退休後要去哪裡雲遊四海的夢想。他說：「難得出來，疫情隔離也算熬過去了，妳就別再用功了吧！喜歡的話，去買個貴婦包，再買雙靚鞋吧。」

　　我的腳很不踏實地逛服飾店，讓年輕店員們推薦這個那個，小心伺候著，一方面意識到：我集結了孤傲、拮据的藝術系學生和貴婦身分於一身。

　　為了不讓自己精神分裂，決定來專心描繪漂亮的陽台和精緻的店面，暫時不去想惱人的更年期症狀和插畫系的功課了。

威尼斯的邂逅

　　週日我第二次翹了飆車隊的活動，搭船進城畫畫，就在船上遇到了嘎布里耶，飆車隊的船運負責人。

　　他先開口問我：「咦～您不也是飆車隊的一員嗎？」我說我先生是，我只是伴飆夫人。

　　「那您今日不伴飆嗎？覺得不好玩噢？」

　　「不是啦，飆車隊安排的路徑風光明媚，只是太趕了，沒時間好好地坐下來畫畫，就想今天一個人悠悠哉哉地進威尼斯城寫生。」

　　「哦，您是畫家啊？可以看看您的畫冊嗎？」

　　「當然。」我從背包內取出速寫本給他看。他邊翻看，我邊解說：「前天頂著大太陽在城裡畫了一整天，到最後，曬昏了頭，而且處處都是觀光客，擠死人！一瓶礦泉水賣 7€，街道裡盡是高級名牌店和千篇一律的紀念品店，這兒簡直就是大人的迪士尼樂園，也像是拉斯維加斯的威尼斯大酒店。我猜，這個城裡除了遊客和觀光業者，大概沒什麼普通居民吧？」

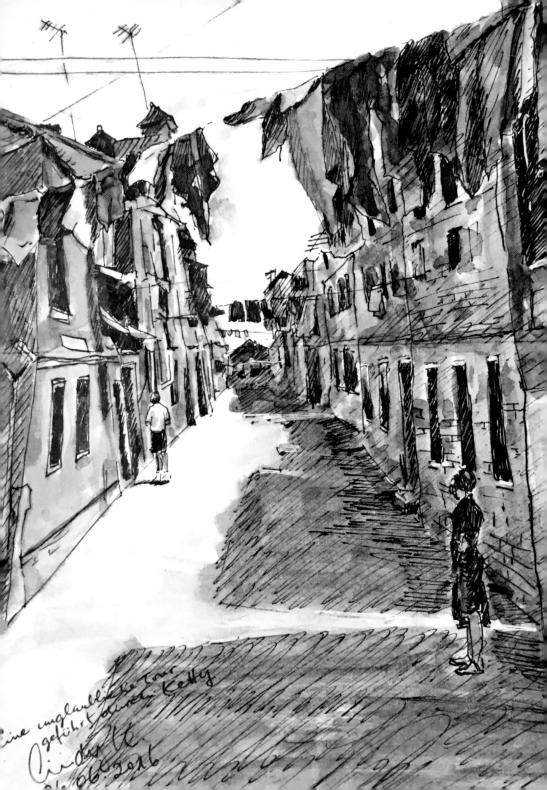

「哇～您畫的不錯耶！」他認真翻著我的速寫本，似乎沒聽見我的牢騷。最後，他說：「待會兒到了聖馬可港，下了船您就跟我走，我帶您去認識我太太。她也是藝術家喔，她專作玻璃畫和馬賽克畫，我讓她帶您去幾個……」

　嘎布里耶的太太凱蒂在威尼斯開了家手工飾品店，她執著於玻璃藝術及馬賽克畫創作，她說店裡賣的都是她親自設計製作的手工飾品。

　「最不喜歡接待印度客了，」凱蒂說，「你開價 80€，他還價 8€。Cindy，妳說，這還有任何尊重可言嗎？他們理由還很多咧，硬說我的成本不過幾個 Cent（歐分），我說每個商品都是自己做的，他們嗤之以鼻，唉。」

　上船離去前，我擁抱凱蒂，向她告別。她說：「今天早上我醒來的時候，以為又是炎熱的一天，還要應付那些一窩蜂上門又愛砍價的印度和中國遊客，怎麼知道會遇到妳？Cindy，命運好奇妙啊！」

追完劇，再次神遊莫斯科

在莫斯科旅遊時，隨便畫了幾筆，

剛完成幾個圓形尖頂塔樓，就被家人拉走了。

最近愛上 Netflix 的迷你劇集《The Last Czars》（末代沙皇），好好看！

接著畫興大發，就拿出從莫斯科回來後一直沒打開的素描本，

趁著追劇效應和記憶猶新，繼續畫。

遊客的服裝設計，也是我受到連續劇啟發畫下的。

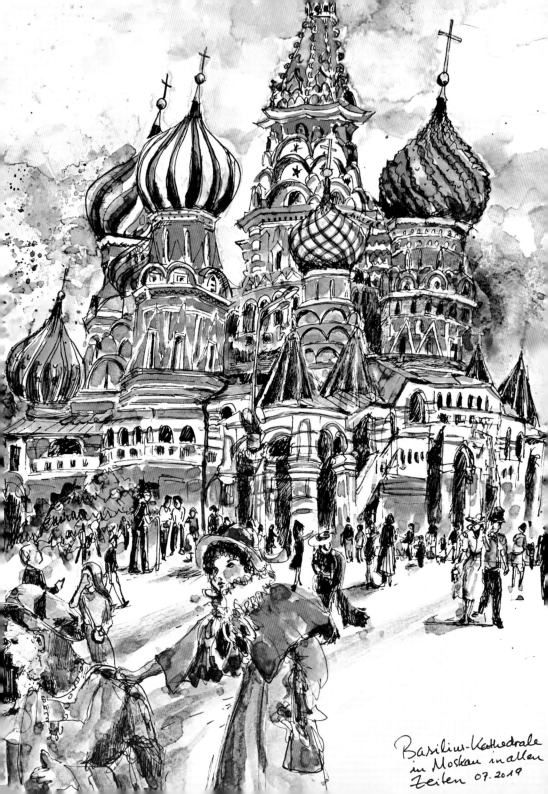

Basilius-Kathedrale
in Moskau in allen
Zeiten 07.2019

再見阿姆斯特丹

對於阿姆斯特丹的印象，總括兩個字：驚豔！

一直問自己，從杜塞道夫搭火車到阿姆斯特丹才兩個鐘頭的路程，為什麼住在它隔壁二十四年都一直沒來過呢？

這都要怪二十幾年前的那個冬天，安德烈跟幾個同事去阿姆斯特丹出差，把剛買不久的車子停在路邊，結果辦完事回來，發現車窗被擊破，車內不管值不值錢的物品全都被盜走了，現場一片狼藉。最慘的是，之後他還得冒著零下 10 度的寒冷，把這台破車開回家。

雖然有保險給付，車內失竊一切修復，但是就像封建時代的大男人一般，黃花大閨女一旦被人玷汙就只能棄之如敝屣，無辜的新車被安德烈賤價賣掉，而阿姆斯特丹這個傷心地，他就再也不願踏入了。

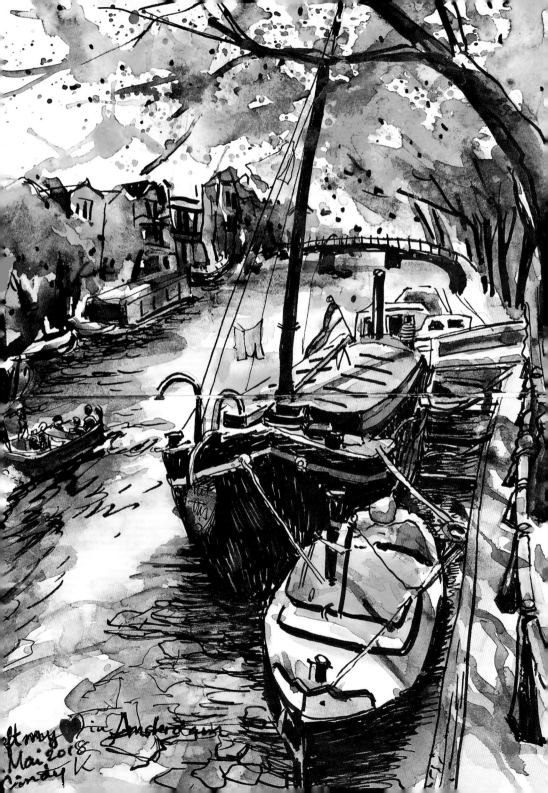

left my ♥ in Amsterdam
Mai 2018
Cindy K

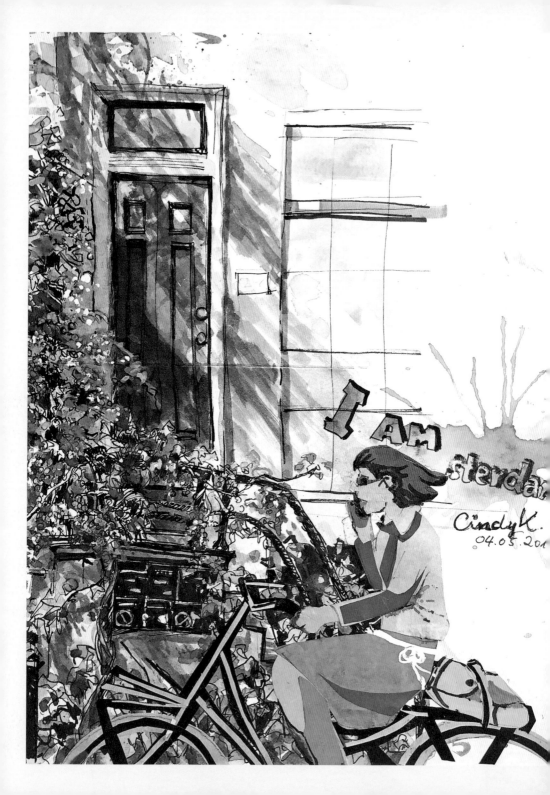

這個創傷過去了二十二年，要他鼓起勇氣帶著「黃花大老婆」去自由行，還是太艱難了，索性就訂了個「阿姆斯特丹夏季音樂節」的活動。只要看兩場表演，就可以打折住飯店，享受在這個都市徒步導覽，免費試吃荷蘭雞蛋糕（Poffertjes）、乳酪、醋漬鹽鯡魚、運河遊船，還附送一小袋鬱金香花種。衝著這麼多的優惠，原本擔心受怕的安德烈就帶著他的Cindy保鑣，鼓起十足勇氣來了。只是這回，他說什麼也不開車了。

　　我們坐火車，經濟實惠又省時，兩個小時後，就到達了十七世紀全世界最大的港灣城市。從這裡出發的大船遍及全世界，甚至還遠渡重洋，跑到台灣殖民了三十八年。

　　二十幾年都沒來這個自由開闊、布滿運河和腳踏車的城市，還是要怪安德烈賭氣不願意把車子開上荷蘭的高速公路。這個被德國無速限駕駛寵壞的賽車手，覺得把時速控制在 120 km/h 以下真是煎熬，加上此地的測速照相頻繁，就是對準了像他這種享受速度快感的人的錢包，想要狠狠撈一筆。

　　荷蘭的露營房車在德國向來名聲慘澹，一到放暑假，全荷蘭國的人似乎都開了大房車進駐德國營地，在德國無速限高速公路上，他們用荷蘭式的悠哉駕駛方式前進，讓德國人牙齒上都長了毛。

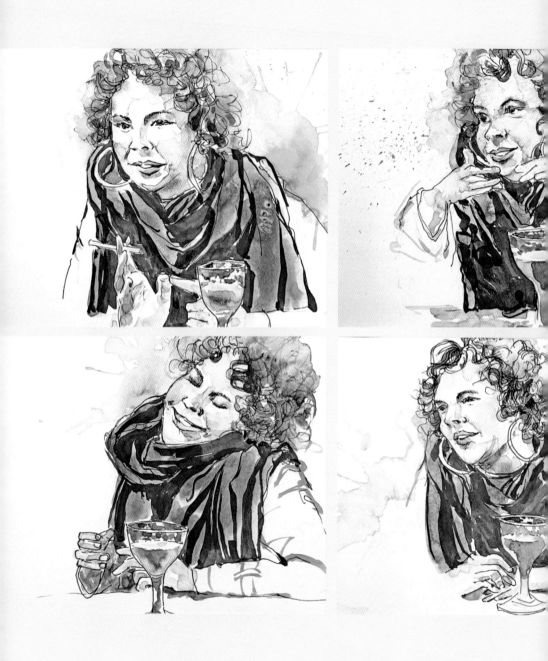

有一次我參加為期一天的都市寫生隊，在車水馬龍、人聲雜沓中，按捺住浮躁的心情，專心看、專心畫，不說一句話。

　　回家後兩天，我收到一則 Instagram 私訊留言：「Cindy 妳好，我是來自柯布倫茲的希薇亞，兩天前坐在妳旁邊畫過畫，不知道妳有沒有注意到我？我相信能量是具有巨大傳播力的，那天坐在妳身邊，我畫得出奇地專心和投入。」

　　我依稀記得寫生隊裡有個叫希薇亞的女生，她除了自我介紹外，沒怎麼講話啊。我想，畫畫的時候，應該算是我最文靜的狀態了吧？雖然內心澎湃，仍然不發一語，也沒有手舞足蹈，只是畫畫而已。連她都這樣說，那平時的我一旦唱起歌、講起話來，是不是真的太誇張了？忍不住擔心起自己的殺傷力。

　　直到我看到她……

　　夕陽下，阿姆斯特丹運河邊的酒吧人很多，但是擋不住我被她吸引的視線。當下，我完全聽不到她在說什麼，不過，我敢打賭一定很精采。因為，她具有穿透性的能量。

在阿姆斯特丹吃到超讚的烤魚，
端上桌的時候，香味四溢到忘了請手機先吃，
吃到最後只剩下了骨頭，才發現沒有拍照。

希臘異想世界

參觀雅典的衛城帕德嫩神殿，不只是希臘的一個旅遊行程而已，它幾乎已成為人生在世的一項功課了。就好比穆斯林非得在有生之年親自去麥加朝聖一樣。如果此生去不了也無妨，冥冥之中，上帝已遣派 Cindy 去畫給你看了。

Cindy 不但爬到了頂端，憑弔了古人、哀歌了廢墟，還在恍惚之中，乍見智慧女神雅典娜出現，且看她自拍風姿：渺遊客之一粟，羨愛琴海之無窮！

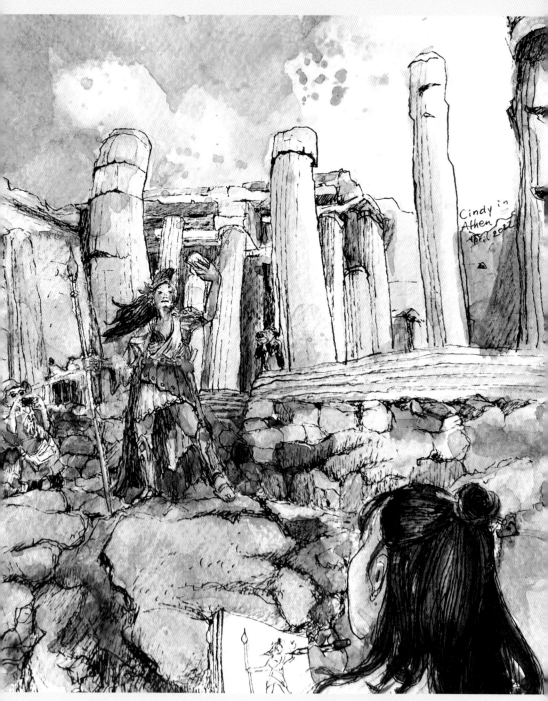

Cindy in
Athen
Apr. 2022

愛上魁北克

「爹地，那個女的一直看我⋯⋯」

「誰一直看妳？」

「她嘛，一直跟在我們後面走的那個。她在跟我擠眼睛耶！」

「噢，那她是喜歡妳，在跟妳玩。」

「她可能也是喜歡你，爹地。」

「喜歡我什麼？」

「喜歡你抱我走路的樣子。」

（本來快抱不動的爹地，突然精神抖擻，用手拍拍小女兒的屁股，

挺直背脊，繼續向前走。）

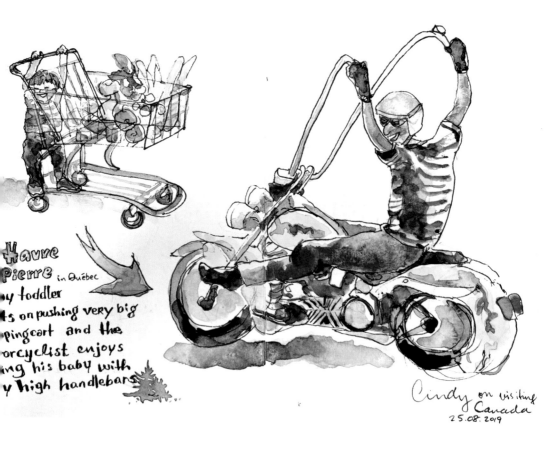

Havre Pierre in Québec
y toddler
ts on pushing very big
pping cart and the
rcyclist enjoys
ng his baby with
y high handlebars

Cindy on visiting Canada
25.08.2019

　來到年平均溫度只有 1°C 的魁北克小海港 Havre Saint Pierre，天空竟然露出了和煦的陽光，溫度上升到 12°C，大人和小孩都穿著短袖出來曬太陽。穿著厚夾克和圍巾的我，直嘆太誇張了。

　有兩幕畫面我來不及照相，只好依照記憶畫下來：超市裡，大約 1 歲多的小朋友堅持要幫媽媽推購物車；馬路上，大叔一臉得意地騎著超高把手的重型機車。

　這裡真的是寒冷又難得日曬的北國，每個人都要跟大松樹一樣，用力挺胸和抬高手臂，才曬得到太陽！

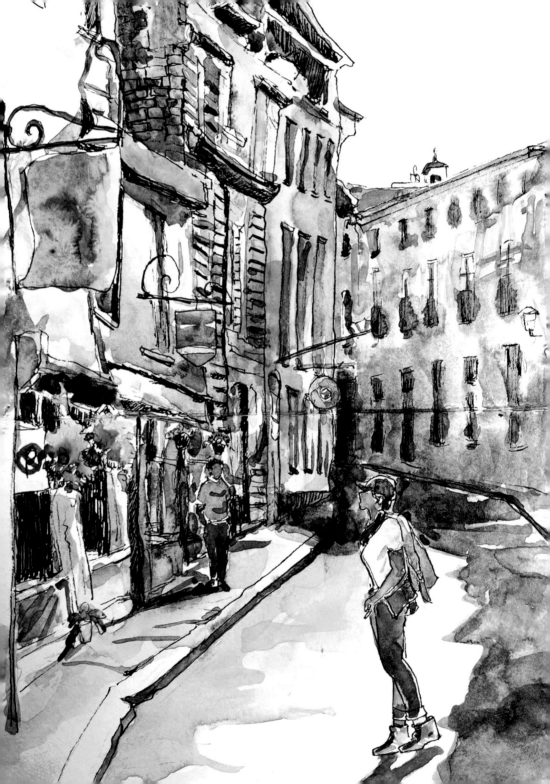

橫跨北極十二天的航行，最後來到 26°C 的魁北克市，可是我的箱子裡只有厚毛衣和靴子，沒有任何短袖衣褲，那就去買唄！

　　終於有店面和商品可以大開殺戒嘍！我才知道，原來自己這麼想念溫暖城市的商店和人潮。而且，這裡真的是北美洲嗎？根本就是歐洲老城的翻版，像是阿爾薩斯或布列塔尼亞的小城鎮。心情激動之下，我幾乎要宣布移民到此了！心裡打定主意，每年都要回來這裡畫畫。

　　可是，勘查氣候環境的結果，發現不可行。這裡的冬季嚴寒期長達八個月以上，最冷達到 -30°C。四月以前最高溫不超過零度，平均每個月有十五到十七個雨天，跟我住的德國森林小鎮有得拚。

　　那就假裝此生只剩下兩天兩夜，在這四十八小時裡，我要全心全意地愛魁北克。

紐約萬花筒

我是在大都會長大的台北人，
可是人生大半輩子的時間都生活在樹比人多的德國森林小鎮。
初次來到五光十色的紐約，
看到各種膚色、口音的族群和文化交會於這個萬花筒般的國際大都市，
還是覺得震撼。
這裡是極端的貧窮與奢華、歧視與融合、風度翩翩與粗魯的組合。

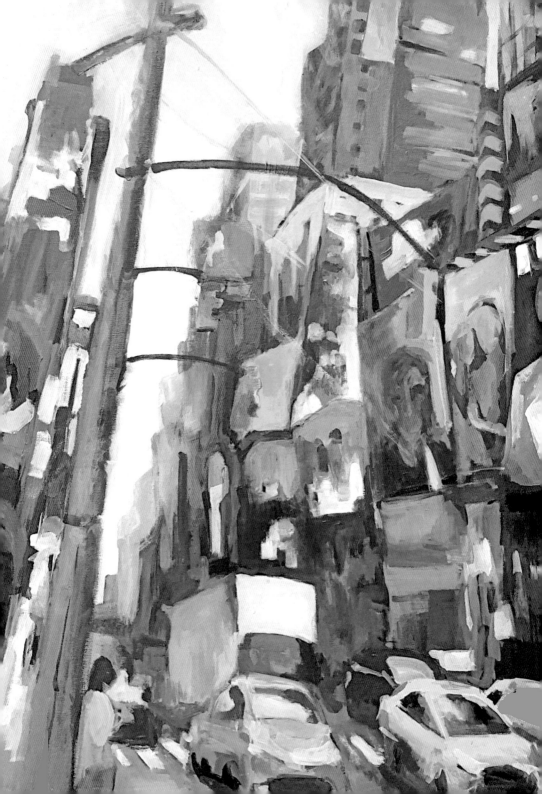

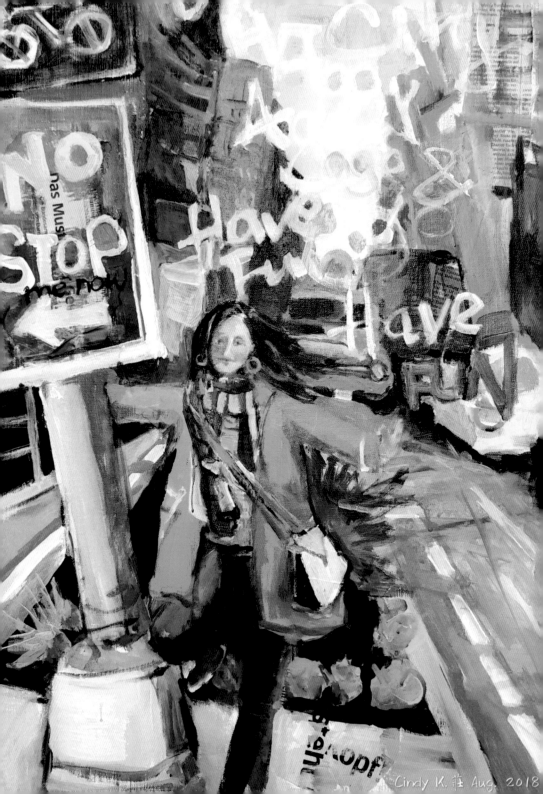

在紐約的時候，安德烈去辦事，我一個人壓了
一整天的馬路，從頭到尾，腦海裡都哼著一首歌：
"Don't stop me now! I'm having a food time, don't
wanna stop at all. "

　　看到這幅畫，同學指著左邊的號誌牌問我：「市
區裡都是叫你停看聽，哪有『NO STOP』的交通標
誌呢？」

遙遠的古巴

　　來到古巴第二天，我去參觀首都哈瓦那的切‧格瓦拉革命紀念館，認真閱讀每一個字，細看每一張照片。走出紀念館，置身於六十年來毫無建設、一片窮困潦倒的街頭，想像這裡曾經繁華的記憶。

　　因為一無所有，唯一令古巴人驕傲至今的，就是 1959 年卡斯楚（Fidel Castro）領導的無產階級革命，推翻了親美的巴蒂斯塔（Fulgencio Batista）腐敗政府，將企業與生產一律收歸國有，建立了共產國家。剛開始，他們跟美國「以卵擊石」的聖戰還得到國際注目與同情，後來，就是完全被拋之於歷史、科技的主流發展之外。

　　至今，到處可見古巴人民大排長龍的景象，就為了等待在幾無長物的雜貨鋪裡，買一罐洗潔劑。

　　這場革命的核心人物是在古巴到處可見的切‧格瓦拉肖像，他那雙不同流合汙、不妥協的眼神成為後世叛逆、改革、刻畫生命、拒絕物質誘惑、鼓舞人心的標誌。

Who wants **REVOLUTION** ?

Let's dance

Cindy in Cuba
1st. March 2019

因為網路不順暢、智慧型手機擁有率低，這裡幾乎見不到上網的低頭族，城市裡年輕人齊聚一堂，到處都有即興的音樂演奏，以及隨興起舞的男女老少們。

Who wants REVOLUTION?

Let's dance!

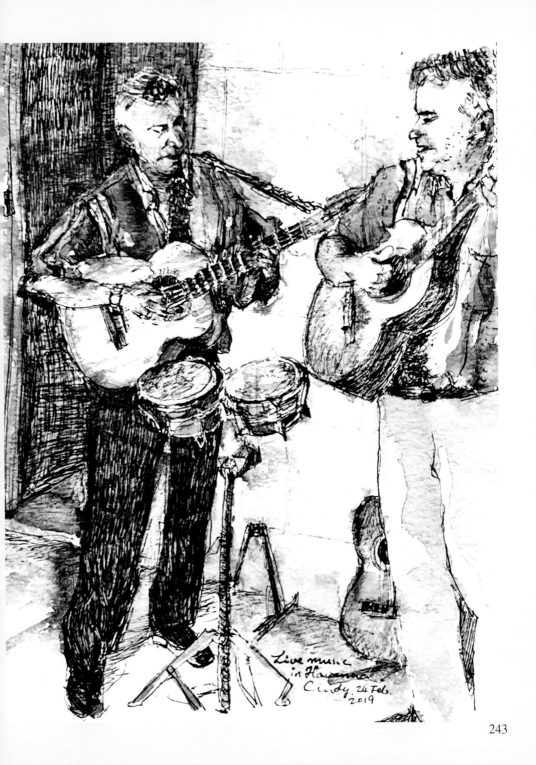

Live music
in Havanna
Cindy. 24 Feb.
2019

243

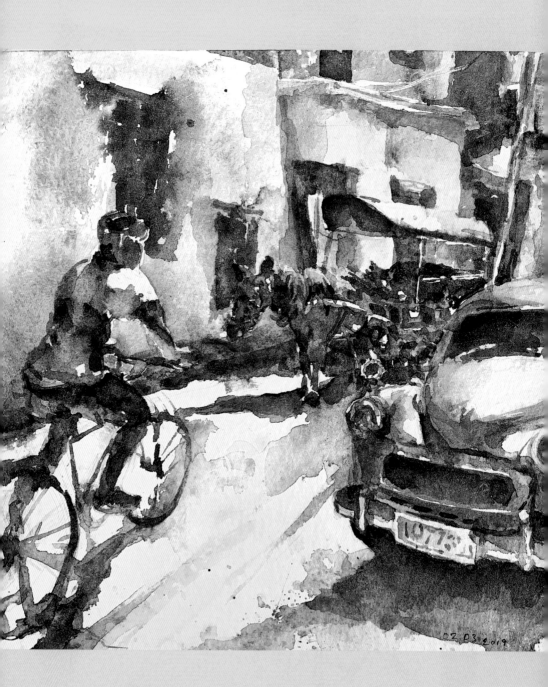

　　豔陽下，土石和灰沙、復古的古董車和吆喝的人力車、馬車……全都行駛在 Trinidad 坑坑窪窪的窄路上，這個城市被聯合國教科文組織訂為國際古蹟保護城，一片貧困、潦倒的景象。但是，畫畫的人看到這種不修邊幅的頹廢景象，心中有無限感激，覺得超有畫面！

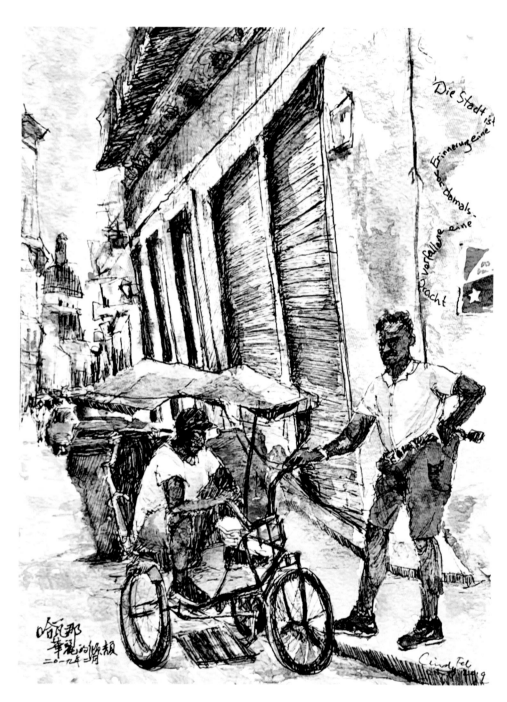

Die Stadt ist Erinnerung eine oon damals, verfallene eine Pracht

哈瓦那
華麗的滄桑
二〇一六年二月

Cindy Fol

哈瓦那，華麗的頹廢。

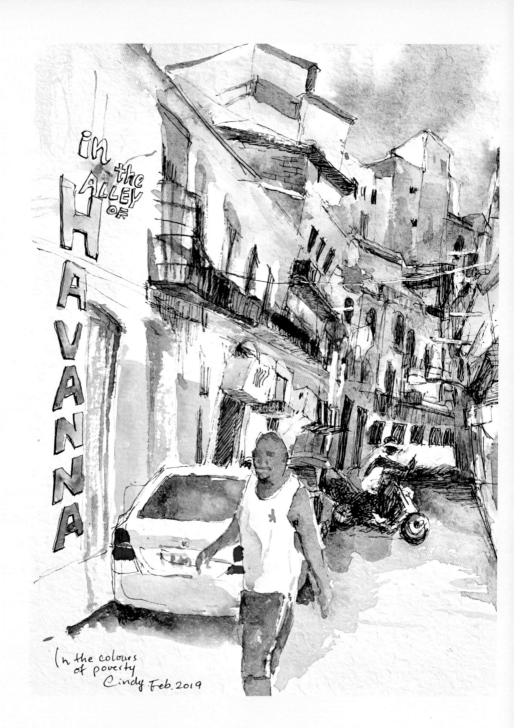

in the ALLEY of HAVANNA

In the colours
of poverty
Cindy Feb. 2019

四天的古巴旅程，不管走到哪裡，都沒有網路。被現實逼迫暫時戒斷網路癮的我們，只能享受眼前美景，珍惜當下，認真畫畫……

　　身處在這個貧窮落後、色彩斑駁卻又繽紛的國度，我發現，或許只有富庶文明的歐洲國家才喜歡低調暗沉的單色系。

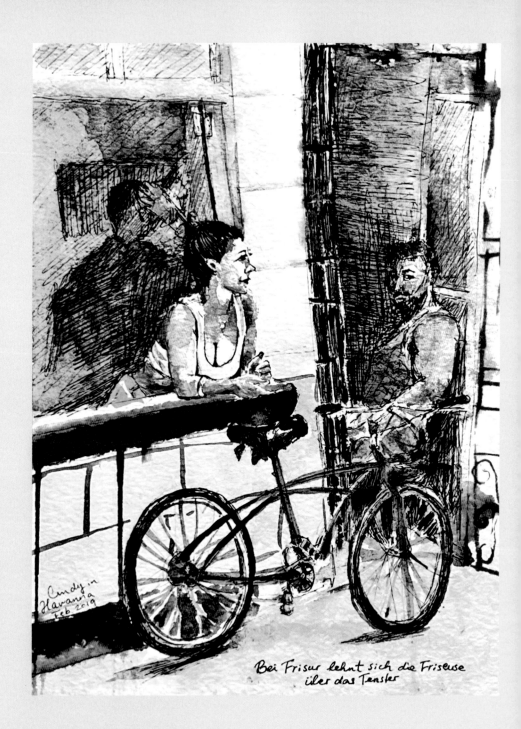

Cindy in
Havanna
feb 2019

Bei Frisur lehnt sich die Friseuse
über das Fenster

在哈瓦那沒落的巷弄裡，

墊著酥胸，斜倚窗櫺，

做著白日夢的美髮師，讓我驚豔不已。

格陵蘭漁村

格陵蘭島南方的卡喀托喀漁村

（Qaqortoq），

一出太陽，天空就是這麼五彩繽紛。

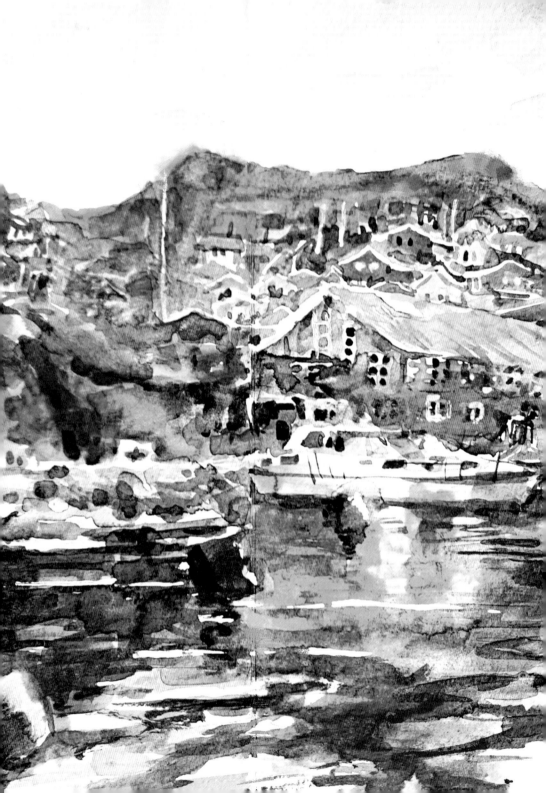

冰島
真愛行

我去南法畫畫時，面對沒有兒子、狗狗、女主人的家，安德烈很不習慣。我一回來，他就一直在跟我嘔氣。

他說，公司事情太多，壓力太大，心情沉重。穿越冰島、格陵蘭、魁北克之行，取消不去了，他甚至放話：「妳愛回台灣，就回去好了！」

這趟行程可是他籌劃了八個月的心血，最後關頭，他氣歸氣，還是凶巴巴地說：「走吧。」他塞了一皮箱的探險裝備，頭也不回地走了，害我差點來不及追上。

我胡亂塞了幾件厚衣服，嘟著嘴，跟在他屁股後面趕飛機、登船。

到了雷克雅維克，吸進第一口冰涼的空氣，嘔了半天的怒氣頓時冷靜了下來。他說，這一路上沒什麼名牌包包、服飾店可逛，不暈船的話，多的是時間看書，「妳，書帶得夠嗎？」

走進書店，門口堆了一疊《National Geographic》（國家地理），隨手翻開第一頁就寫著：「用新鮮的眼光和心態看待老舊事物，就能恢復當年的好奇與神祕，重新獻殷勤。」我轉過去看安德烈，真巧，他也在翻閱同一本雜誌。於是我們嘗試用全新的眼神打量跟前這個跟自己相處了半輩子的舊愛，看看對方的眼睛裡能不能出現一點「新歡」的熱情火花。

經過了兩天的顛簸航行，浪高雲低。八月的北極天不會黑，白日無止境地延長。格陵蘭的北極麝牛，在冰原深處等待我們上岸，不知牠是否發現，我們這對老夫老妻又開始打情罵俏了呢？

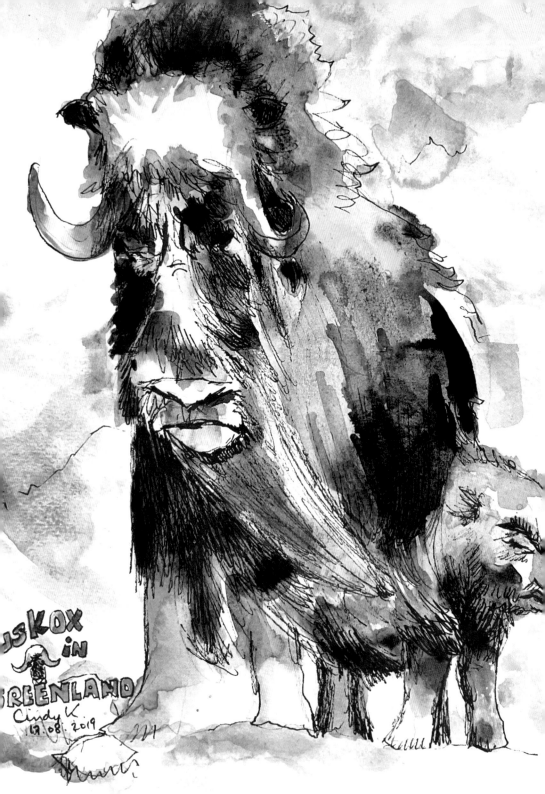

MUSKOX in GREENLAND
Cindy K.
17. 08. 2019

博物館、動物園、水族館裡的畫畫課

2018 秋天，我家第一任愛犬《丫滴》上天堂了，小兒子龍龍也離家去上大學，先生安德烈經常出差，森林裡的大宅院突然變得冷清異常。一個人過日子，連下廚房都變得沒意義了。於是教完課，就收拾了紙筆，去波昂大學城投奔龍龍——他去上學，我就搬了張凳子，去博物館畫蟲魚鳥獸的標本。晚上我請他吃飯，接著他複習功課，我則潤飾白天的描繪。

自然博物館裡空空盪盪的，偶爾有中小學辦的校外教學活動，突然進來一大群嘰嘰喳喳的小朋友們，他們會圍在我身後一陣指指點點；但大部分的時候都是冷冷清清的，我一畫就是一整天。起先是努力地臨摹標本，企圖畫得越像越好。可是博物館裡安靜的氣氛似乎有什麼元素，會讓人不自覺地想替標本們編故事和劇情。我越畫、越編故事，就越投入，接著，死標本發揮的魔力不夠大，又跑去附近的動物園和水族館，找活生生的動物繼續畫。每一隻動物的姿勢和眼神都替我表達了一種心情、一種思念或者一種揶揄。

在波昂的博物館、動物園畫畫的那幾天是個轉捩點，我找到了自己的表達方式——我，想要講故事！

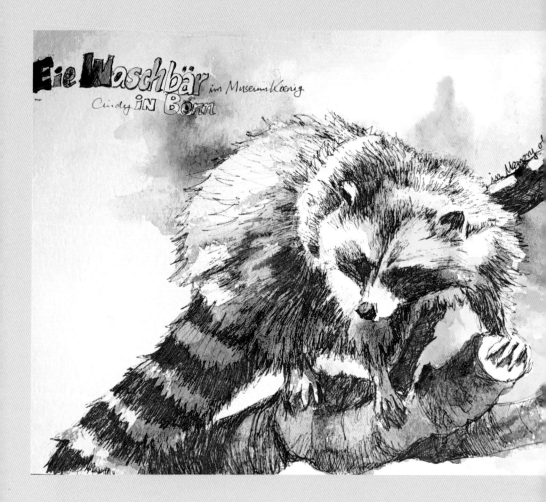

Eie Waschbär im Museum Koenig
Cindy IN Bonn

in Memory of

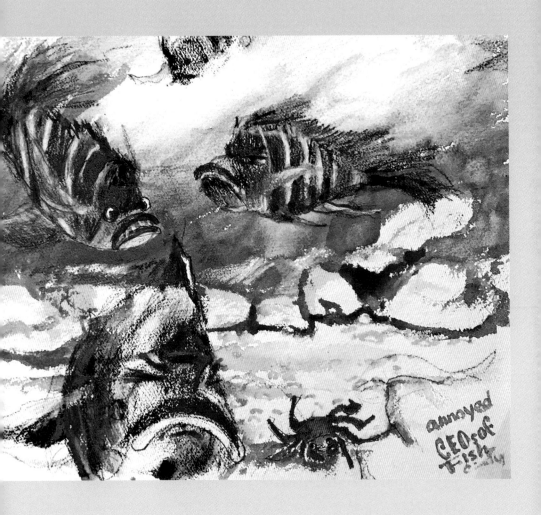

annoyed
CEOsof
Fish

寫實和編繪是同時進行的，寫實的是線條，編繪的則是色彩、比例或表情。一筆一畫的穩健、稀疏有致的構圖 也必須同時練習。哪裡工筆寫實？哪裡抽象寫意？融合在同一幅圖裡。就像無法先練音符、再練節拍一樣，音符與節拍必須同時進行，才成得了音樂。這樣畫畫，充滿冒險，沒有可參考的圖案，只有心中一幕尚不成戲的腳本，以及雜念盡消除——首先摒除對一方白紙的敬畏，接下來的每一分鐘都在做無法挽回的決定：先畫哪兒？後畫哪兒？用什麼色？用大筆還是小筆？非水溶性簽字筆遇水彩不會暈開，不會變得髒兮兮，但是下筆就無從修改。過分的小心翼翼會失去大器，可是胸無成竹、咬牙矇昧下筆也不是辦法。

　　畫錯了怎麼辦？我碰過太多同學和學生，一氣之下就撕爛、揉成團、丟掉令他們感到挫敗的畫作。只是，這樣揉爛、扔掉超過兩三次，躍躍欲試的熱情很快就會磨損殆盡。即使是鉛筆畫，過度使用橡皮擦，也會留下污濁痕跡，更何況媒材是改不了的墨汁、水彩。

　　當然，可以選擇易改的媒材，諸如油畫、壓克力畫，顏色一乾，就很容易修改。現在的電腦繪圖更是怕出錯的剋星，畫出來的成品永遠是完美的線條、均勻的色塊。

　　可是不知為何，我就是被律動不一、顫抖中的不完美所吸引，躍躍欲試又戰戰兢兢的心情是魔法，會讓人暫時忘記年齡、姓氏和身分。漸漸地我發現，最好的改錯方式，就是不改，而是設法轉移注意力——加強圖中別處的對比度、明度跟彩度，讓錯誤和缺點相形失色，自行退居到模糊的陰

影裡，成為不影響大局的小盲點，甚至再進一步成為一個討喜的瑕疵。這個過程，就像是攬鏡化妝一樣，為了遮醜一顆痘痘、一抹黑眼圈，就把眉毛眼影化得更深、嘴唇塗得更紅更亮、頭髮梳得更俏麗，痘痘就漸漸不醒目、不礙眼了。

自此，我似乎找到了一個新的抒發窗口，寫生只是手段、不是目的；手段是藉景，目的是講一個心情的故事。出去寫生是必須的，若是待在家，雖然我的院子、廳堂也被我整理得花木扶疏，但正是由於太熟悉，閉著眼睛過日子也不會出錯，一點想像力也激盪不起來。一出門，揣著紙筆睜開眼睛尋找畫景，餓了順著鼻子覓尋食物，腦子似乎就醒過來了，想講故事的細胞就開始分裂，擋都擋不住……

畫畫跟人生一樣，一旦感知清醒，就敢作敢當；越是有血有淚、有哭有笑的，越是吸引著我們去體驗嘗試。對待失誤，切忌欲蓋彌彰、越描越深，最好的解決方案就是一笑置之，不要浪費額外的精力筆墨，而是致力把錯誤以外的空白版面畫好。先求量，再求精。量，是長時間累積下來的，累積到一個程度，精良的作品就會自然而然、越來越頻繁地出現了。

大人國 007

旅塗時光：邊走邊畫的繪話本

作者	莊祖欣
責任編輯	沈敬家
校對	劉素芬
封面設計	走路花工作室
內頁排版	江麗姿

總編輯	龔橞甄
董事長	趙政岷
出版者	時報文化出版企業股份有限公司
	108019 臺北市和平西路三段二四○號四樓
	發行專線　02-2306-6842
	讀者服務專線　0800-231-705・02-2304-7103
	讀者服務傳真　02-2304-6858
	郵撥 19344724　時報文化出版公司
	信箱 10899　臺北華江橋郵局第 99 信箱
時報悅讀網	www.readingtimes.com.tw
法律顧問	理律法律事務所陳長文律師、李念祖律師
印刷	華展印刷股份有限公司
初版一刷	2022 年 9 月 2 日
初版二刷	2022 年 9 月 20 日
定價	420 元

缺頁或破損的書，請寄回更換

旅塗時光：邊走邊畫的繪話本 / 莊祖欣著 . -- 初
版 . -- 臺北市：時報文化出版企業股份有限公司，
2022.09
面；　公分 . -- (大人國；7)

　ISBN　978-626-335-725-9(平裝)
1.CST: 插畫 2.CST: 畫冊 3.CST: 旅遊

947.45　　　　　　　　　　　　111011150

ISBN 978-626-335-725-9
Printed in Taiwan